다양한 테마 속 코스튬 카탈로그

나만의 메르헨 캐릭터 그리기

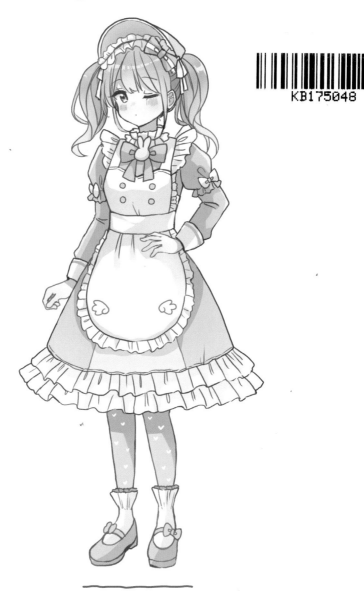

KB175048

사쿠라 오리코 지음

묘

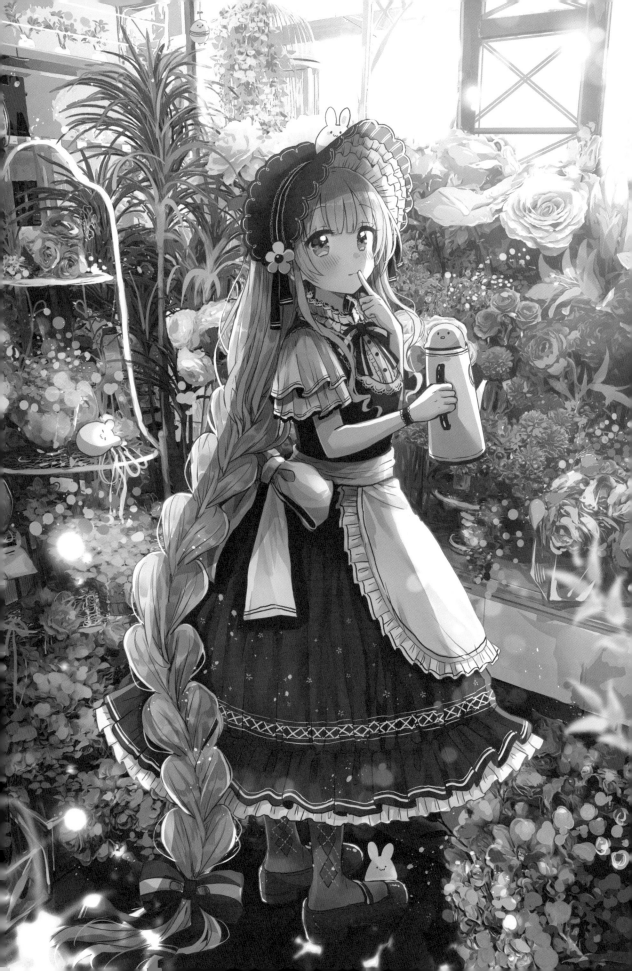

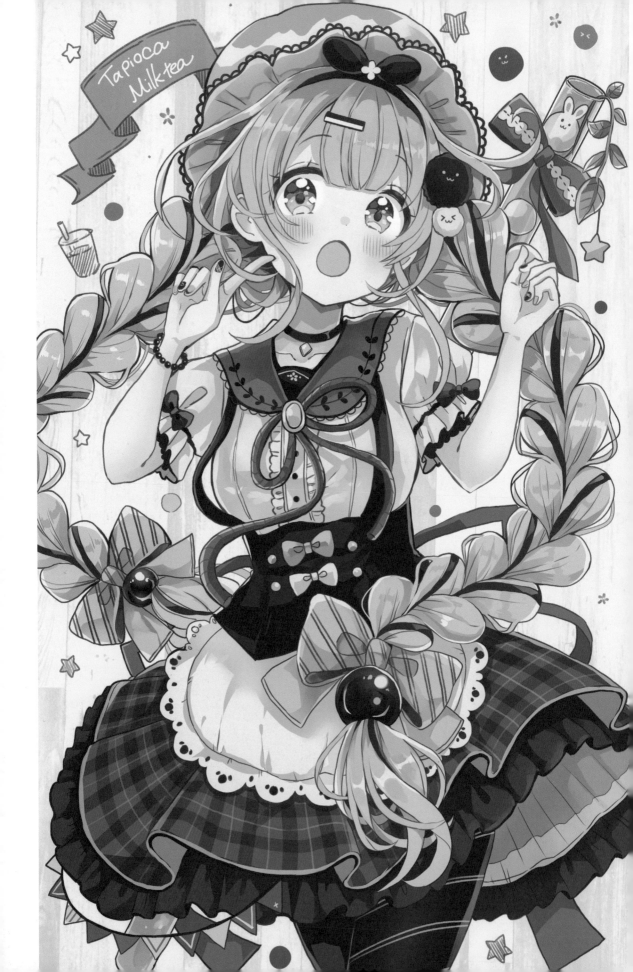

Tapioca Milk tea

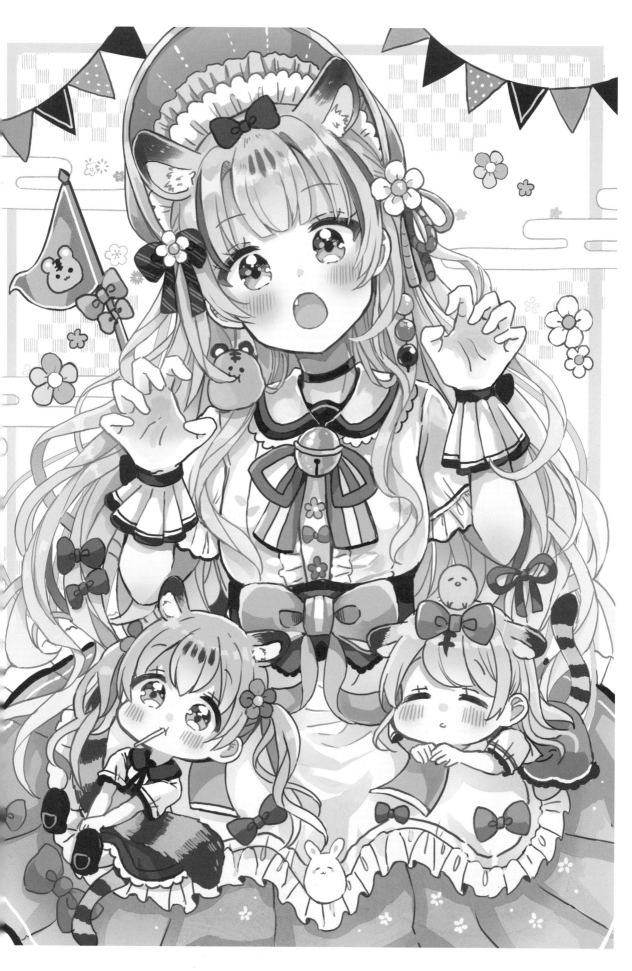

Contents

Gallery ···································· 2

들어가며 ······························· 10

Part 1 메이드복

#모노컬러 #우아함 #헤드드레스
#에이프런 #코르셋 #메이드캡 …etc.

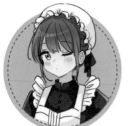
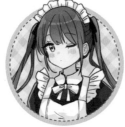
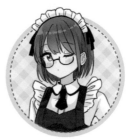
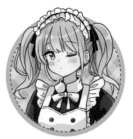

기본 타입 ···· 12 귀여운 타입 ···· 16 쿨한 타입 ···· 20 메르헨 타입 ···· 24

소품 카탈로그 ································· 28

Part 2 간호사복

#청결함 #화이트 #원피스
#분리형 #간호사모자 #레깅스 …etc.

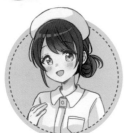
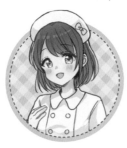
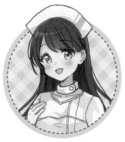
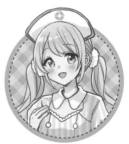

기본 타입 ···· 40 귀여운 타입 ···· 44 쿨한 타입 ···· 48 메르헨 타입 ···· 52

소품 카탈로그 ································· 56

Part 3 교복

#세일러복 #블레이저교복 #스카프
#넥타이 #리본 #로퍼 …etc.

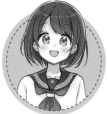

기본 타입
(세일러복) … 64

기본 타입
(블레이저 교복) … 68

귀여운 타입
… 72

쿨한 타입
… 76

메르헨 타입
… 80

소품 카탈로그 …………………………… 84

Part 4 아이돌 의상

#개성 #컨셉트 #이미지컬러
#리본 #힐 #트윈테일 …etc.

기본 타입 … 90

귀여운 타입 … 94

쿨한 타입 … 98

메르헨 타입 … 102

소품 카탈로그 ………………………………… 106

Part 5 치파오

#올림머리 #민족의상 #중국스타일무늬
#슬릿 #쿵후슈즈 #i 라인 …etc.

 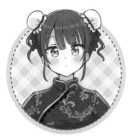 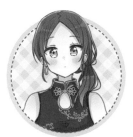 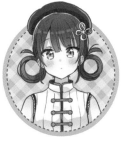

기본 타입 … 112

귀여운 타입 … 116

쿨한 타입 … 120

메르헨 타입 … 124

소품 카탈로그 ………………………………… 128

번외 편 ………………………………………… 134

들어가며

안녕하세요. 사쿠라 오리코입니다.

먼저 이 책을 선택해 주신 여러분께 감사의 말씀을 전합니다.

『메르헨 판타지 같은 여자아이 캐릭터 디자인&작화 테크닉』으로 시작한

이 시리즈가 여러분의 관심 덕분에 네 번째로

『나만의 메르헨 캐릭터 그리기』까지 출간할 수 있게 되었습니다.

이번에는 '귀여운 코스튬 의상 모음'이 콘셉트이며,

메이드복을 비롯한 5가지 테마로 다양한 의상 카탈로그를 수록했습니다.

세부적인 디자인 요소를 자유롭게 조합해 의상을 아주 간단히 코디하실 수 있습니다.

'메이드복을 그리고 싶다!' 이런 생각을 한 적은 없나요?

그리고자 하는 주제가 이미 정해져 있을 때 이 책을 활용하시길 추천합니다.

이미 출판된 시리즈 도서와 함께 활용하시면

귀여운 메르헨 디자인 아이디어의 폭을 더욱 넓힐 수 있을 것입니다.

이 책이 귀여운 소녀를 그리고자 하는 여러분의

창작 활동에 조금이나마 도움이 되었으면 좋겠습니다.

사쿠라 오리코

메이드복

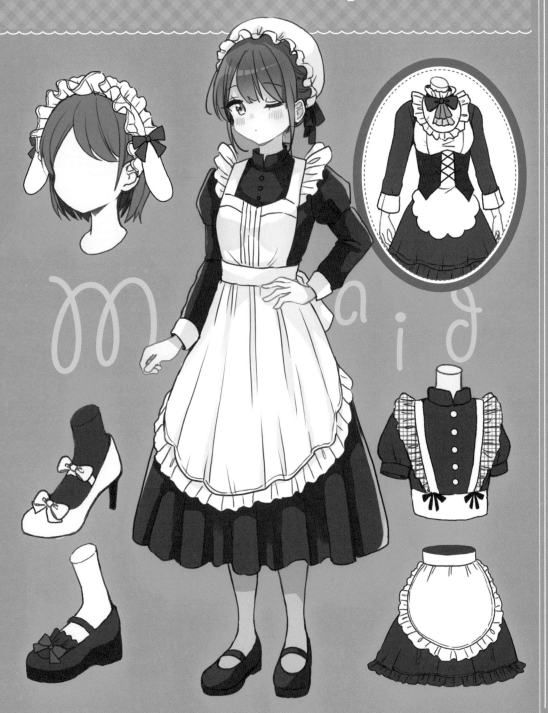

메이드복

#모노컬러
#우아함
#헤드드레스

About & History

메이드복은 19세기 말 영국, 가사 노동을 하던 여성의 에이프런 드레스로부터 시작되었다. 일본에는 외래문화가 들어오면서 도입되었으나 양복을 재봉하는 기술이 보급되어 있지 않아 일본식과 서양식을 절충한 스타일로 자리를 잡았다. 이후 1930년대부터 카페 혹은 백화점 유니폼으로 사용되기 시작했고, 현재는 대표적인 코스프레 의상으로 사람들을 사로잡고 있다.

부드러운 원단감을 자랑하는 메이드 캡. 가장자리에 프릴을 장식함으로써 클래식한 느낌과 우아한 분위기를 자아냄

볼륨감이 있는 퍼프소매는 서빙하는 데 잘 어울리는 의상디자인. 여유감이 있어 움직이기 편할 뿐 아니라 옷의 형태를 잘 유지해 줌

X자형 앞치마. 밑부분이 넓은 U자형으로 되어있어 기장이 긴 스커트 위에 입어도 무겁지 않은 깔끔한 인상을 줌

메이드복은 기본적으로 심플한 구조지만 함께 사용하는 아이템이 많아! 자유롭게 조합해 보자.

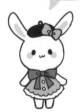

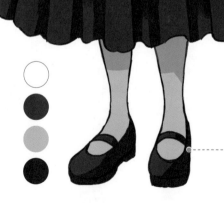

신기 편한 메리제인 플랫슈즈는 신발 밑창을 통굽처럼 두껍게 하여 쿠션감이 있음. 메이드복과 조합해 돋보이는 코디네이트로 완성

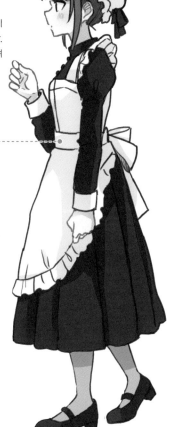

Side

Back

메이드 캡은 머리카락 무게에 의해 자연스럽게 내려감. 머리카락의 양에 따라 내려가는 정도를 조절하자

앞치마 리본은 허리 높이로 묶어줌. 옆에서 봤을 때 가슴이나 엉덩이에 자연스러운 곡선이 생김

앞치마 끈이 X자형으로 되어 있음. 프릴로 적당히 장식된 끈을 골격과 허리 라인을 따라 교차시킴. 이때 끈을 느슨하게 하지 않음

등 뒤의 리본은 단순히 장식용일 뿐 아니라 앞치마를 고정하는 역할을 함. 시간에 따라 조금씩 처짐

Point

메이드복과 함께 사용하는 아이템

● 헤드 드레스

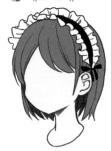

머리를 묶었을 때 헤어스타일을 돋보이게 해주며 머리를 풀었을 때는 얌전한 인상을 주는 만능 아이템이다.

● 앞치마

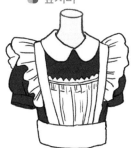

소매나 어깨 끈, 프릴 등으로 장식하여 다양한 스타일을 무한히 연출할 수 있다. 블라우스 디자인과 조화를 이루면 더 좋다.

● 구두

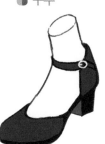

신발은 스트랩을 달아주거나 굽 높이 혹은 장식의 양을 조절하면 완전히 다른 디자인이 나온다.

기본 타입✕ 우아함

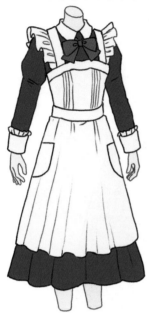

#블랙리본 #큰프릴

기본 타입✕ 심플함

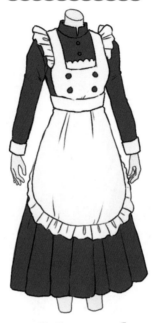

#스텐드칼라 #버튼

기본 타입✕ 레이디

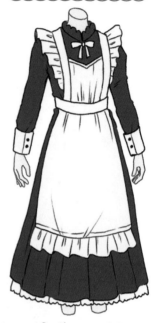

#작은리본 #밑단레이스

기본 타입✕ 여름

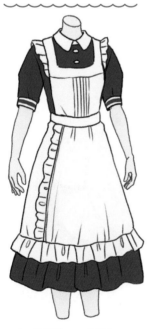

#세로프릴 #반소매

기본 타입✕ 모드

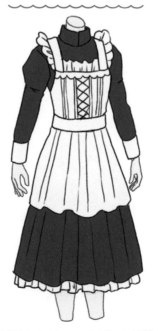

#크로스레이스 #쇼트에이프런

기본 타입✕ 소녀스러움

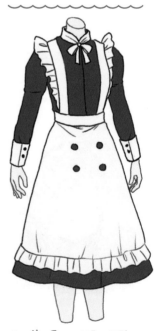

#더블버튼 #화이트칼라

메이드복은 기본 스타일을 유지하면서 다양한 스타일로의 변화를 줄 수 있다. 프릴 장식의 양을 조절하거나 앞치마 주름을 넣는 방법, 소매, 옷깃 주변의 형태를 바꾸는 것만으로 캐릭터의 특징에 맞는 다른 코디네이트가 가능하다.

기본 타입✕
일반적인 스타일

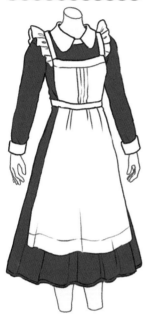

#심플한에이프런 #청초함

기본 타입✕
볼륨감

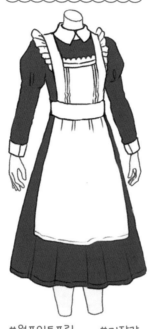

#원포인트프릴 #기장감

기본 타입✕
귀여움

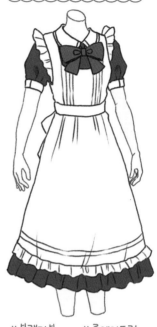

#블랙리본 #롱에이프런

기본 타입✕
개성파

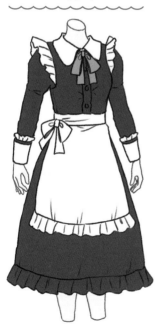

#벨로아리본 #화이트리본

기본 타입✕
화려함

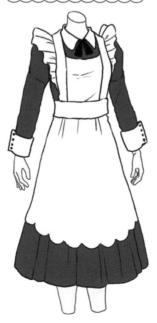

#디자인에이프런 #커프스

기본 타입✕
세련된 편안함

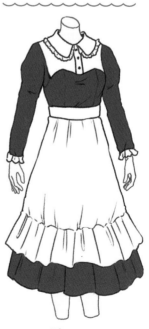

#바이컬러 #개더

Arrange

귀여운 타입

기본 타입

장식
변형

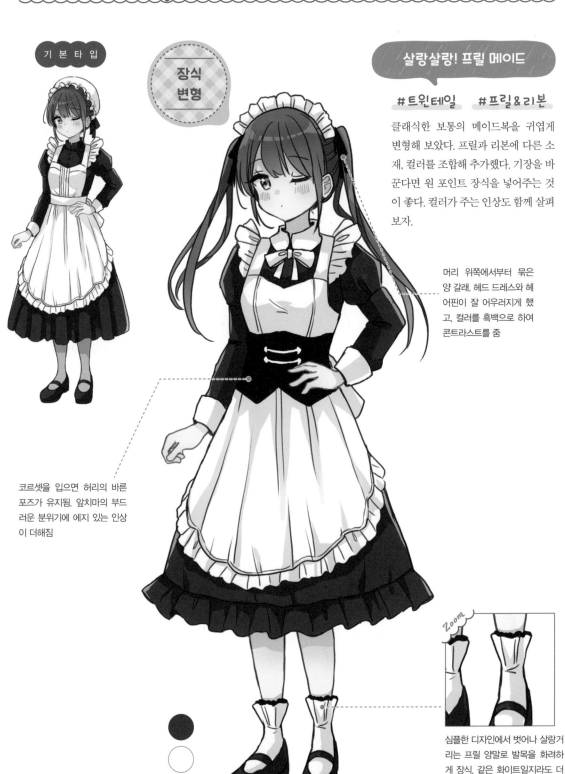

살랑살랑! 프릴 메이드

#트윈테일 #프릴&리본

클래식한 보통의 메이드복을 귀엽게
변형해 보았다. 프릴과 리본에 다른 소
재, 컬러를 조합해 추가했다. 기장을 바
꾼다면 원 포인트 장식을 넣어주는 것
이 좋다. 컬러가 주는 인상도 함께 살펴
보자.

머리 위쪽에서부터 묶은
양 갈래. 헤드 드레스와 헤
어핀이 잘 어우러지게 했
고, 컬러를 흑백으로 하여
콘트라스트를 줌

코르셋을 입으면 허리의 바른
포즈가 유지됨. 앞치마의 부드
러운 분위기에 에지 있는 인상
이 더해짐

Zoom

심플한 디자인에서 벗어나 살랑거
리는 프릴 양말로 발목을 화려하
게 장식. 같은 화이트일지라도 더
부드러워 보임

사이즈 변형

미니 미니! 미니스커트 메이드

#소녀스러움　#고딕스타일

스커트의 기장이 짧지만 니 하이 삭스를 신어서 노출이
심하지 않다. 넓게 퍼진 스커트로 매칭하면 소녀스러움
이 배가 된다. 발밑이 심플하기 때문에 포인트를 주어
전체 균형을 잡아주는 것이 중요하다.

절대영역*을 만들어주는 니
하이 삭스는 바탕색을 화이
트로 했지만 허벅지 둘레를
블랙으로 하여 날씬하게 보
이도록 연출

※ 미니스커트와 니 하이 삭스를 착용할 때
맨살이 노출되는 부분을 가리키는 일본
애니메이션 용어.

컬러 변형

Zoom

미니스커트에 맞춰 앞치마 기장
도 짧게 함. 코르셋 때문에 보이
는 범위가 한정되어 있으므로
블랙 리본을 달아 고딕한 포인
트를 살려줌

핑크 안에서도 다양한 컬
러가 있지만 여기서는 파
스텔 핑크를 사용하여 부
드럽고 몽환적인 인상을
드러냈음

부드러움이 가득! 파스텔 메이드

#파스텔 핑크　　# 몽환적 + 귀여움

귀여운 스타일로 컬러에 변화를 주자면 파스텔 핑크가
적절하다. 러블리한 핑크가 눈에 띄도록 코르셋은 화이
트 컬러로 바꿔보았다. 이외에도 핑크와 화이트 두 가
지 컬러의 비율을 잘 조절하면 분위기를 부드럽게 일치
시킬 수 있다.

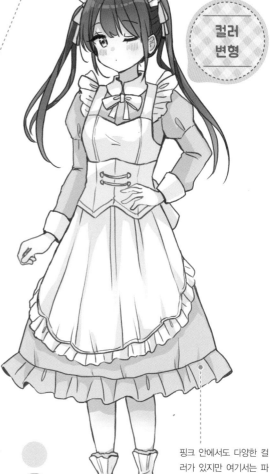

기본 미니✕ 귀여움

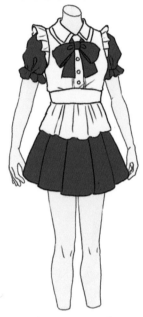

#랜턴슬리브 #짧은기장

청초한 프릴✕ 귀여움

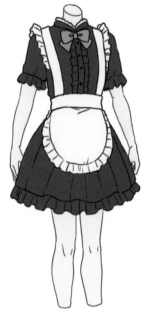

#라운드에이프런 #파니에

클래시컬✕ 귀여움

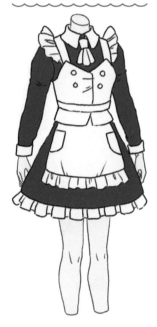

#화이트넥타이 #뷔스티에

드레시✕ 귀여움

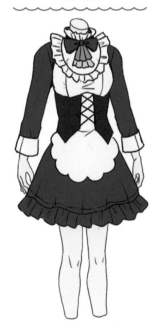

#코르셋 #고스로리

어른스러움✕ 귀여움

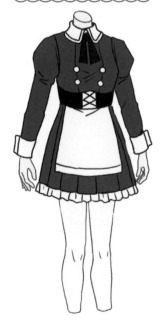

#퍼프슬리브 #I라인스커트

기품✕ 귀여움

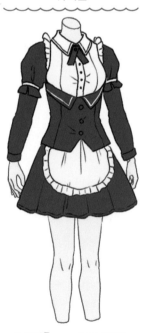

#포멀룩 #허리라인

귀여운 타입도 다양하게 연출할 수 있다. 기본 스타일에서 벗어나 스커트 종류를 바꾸거나, 독특한 상의를 매칭하는 등 여러 가지 방법이 있다. 소품을 추가해서 메이드복처럼 보이지 않도록 변화를 주는 것도 괜찮다.

소녀스러움✕ 귀여움

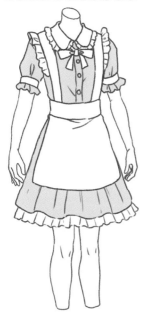

#티어드프릴 #달콤함

일본풍✕ 귀여움

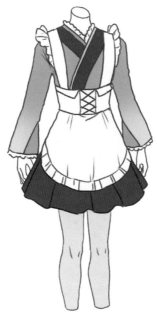

#기모노 #코르셋

레트로풍✕ 귀여움

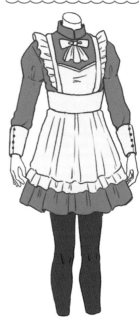

#브라운 #커프스버튼

아이돌✕ 귀여움

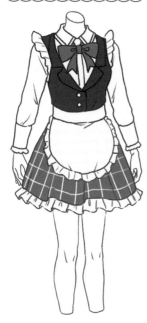

#테마카페 #레드리본

모리걸✕ 귀여움

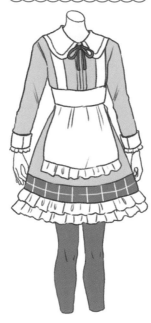

#민트초코 #체크무늬

세일러복✕ 귀여움

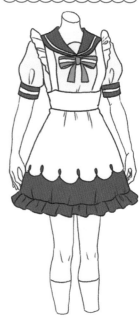

#밑단프릴 #디자인재단

19

Arrange 쿨한타입

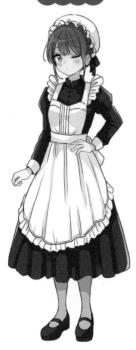

장식
변형

철가면! 과묵한 메이드

#안경　#쇼트커트

의상에 블랙을 주로 사용하여 쿨한 인상을 남겼다. 메이드복이 가진 고급스러운 느낌을 살리기 위해 헤드드레스와 앞치마 디자인은 눈에 띄지 않으면서도 존재감이 있는 것을 사용해 보았다.

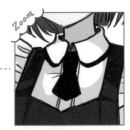

블랙의 스몰 넥타이로 어른스러운 느낌을 덜어내 매니시한 인상을 완성. 화이트 블라우스를 입고 있기 때문에 넥타이가 뚜렷하게 대비되어 시선이 집중됨

코르셋같이 생긴 상의는 상체를 날씬하게 보이도록 하는 역할을 함. 화이트로 장식 단추를 넣어주면 무거운 느낌을 피할 수 있음

스커트에 볼륨감을 줄였기 때문에 앞치마를 최소한으로 디자인. 레이스 달린 디자인으로 바꿔도 예쁜 실루엣이 됨

**사이즈
변형**

클래시컬한 블랙 메이드

#볼륨슬리브 #그레이타이즈

블랙 컬러와 롱스커트의 조합은 무겁고 무미건조한 인상을 주기 쉽다. 그렇기에 어깨 부분을 퍼프소매로 바꿔서 전체적인 곡선을 늘렸다. 부드러운 인상은 물론 소매가 옷깃의 직선 부분과 어우러져 디자인에 균형이 잡힌다.

안경을 쓰고 있기 때문에 인상이 또렷해짐. 어떤 캐릭터를 만들고 싶은지에 따라 안경 렌즈의 형태. 프레임의 크기 등 세세한 부분에도 신경을 쓰자

앞치마를 과감하게 없애서 스커트의 간결하고 클래식한 느낌을 살렸음. 허리 부분에 신축성이 있음

**컬러
변형**

레트로풍 엔티크 메이드

#핑크베이지 #포인트컬러

핑크 베이지를 바탕색으로 했다. 드레스 컬러의 농도를 전체적으로 살짝 높였고 타이즈와 신발 컬러를 블랙에 가까운 네이비로 맞추어 전체적으로 날씬하게 보이도록 했다. 타이를 머스터드 컬러로 배색하여 포인트로 삼았다.

엔틱한 연출이 가능한 레트로풍 컬러. 핑크 브라운에 농담 차이만 두어 단조롭지 않게 함

산뜻함✕ 쿨함

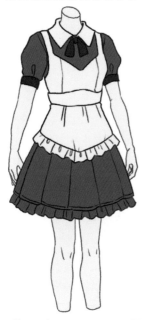

#블랙리본 #미니에이프런

스포티함✕ 쿨함

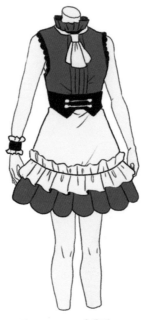

#민소매 #손목액세서리

배꼽 노출✕ 쿨함

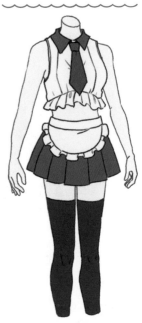

#시폰 #와이드넥타이

파티✕ 쿨함

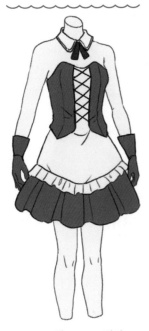

#페이크칼라 #장갑

정숙함✕ 쿨함

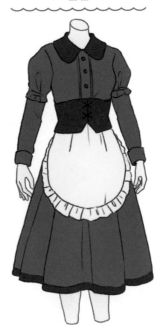

#코르셋 #U자형에이프런

외출용✕ 쿨함

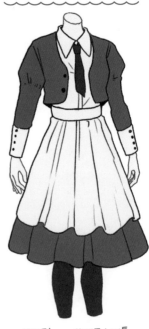

#재킷 #커프스버튼

얼핏 봤을 때 쿨한 타입과 메이드복은 궁합이 맞지 않을 것 같지만, 배색을 하거나 장식할 때 전체적인 톤을 통일하면 충분히 매력적인 스타일로 바뀔 수 있다. 귀여운 타입은 다양한 컬러 넣을 수 있는 데 반에 쿨한 타입은 차분한 톤으로 매칭해서 카리스마를 살려준다.

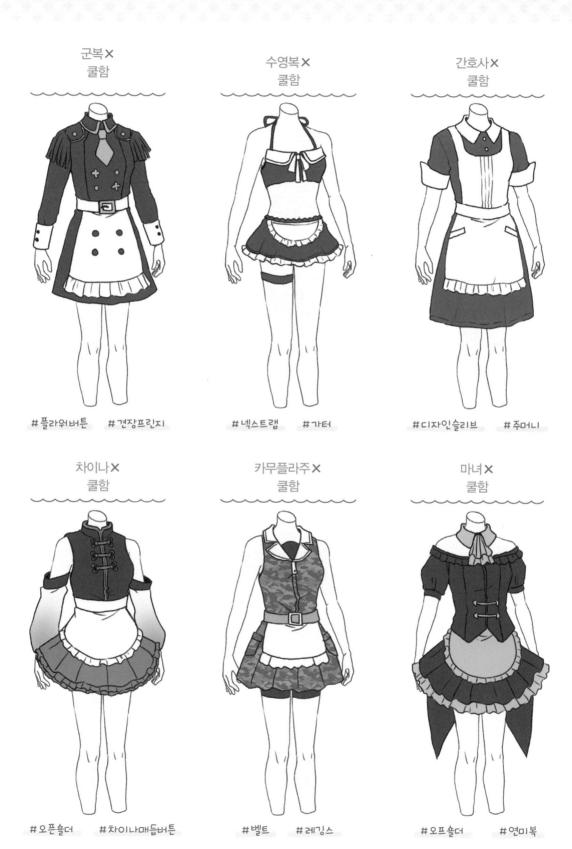

군복×
쿨함

#플라워버튼 #견장프린지

수영복×
쿨함

#넥스트랩 #가터

간호사×
쿨함

#디자인슬리브 #주머니

차이나×
쿨함

#오픈숄더 #차이나매듭버튼

카무플라주×
쿨함

#벨트 #레깅스

마녀×
쿨함

#오프숄더 #연미복

Arrange

메르헨타입

기본 타입

장식
변형

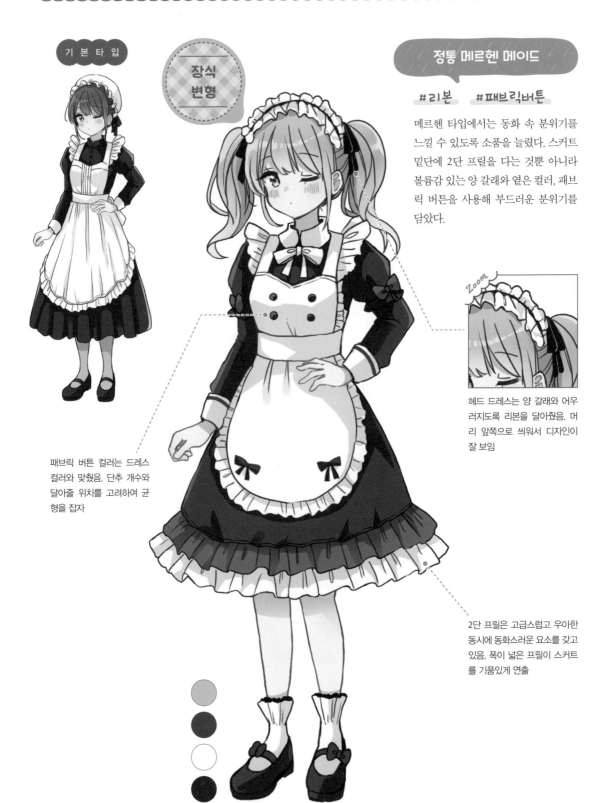

정통 메르헨 메이드

#리본 #패브릭버튼

메르헨 타입에서는 동화 속 분위기를 느낄 수 있도록 소품을 늘렸다. 스커트 밑단에 2단 프릴을 다는 것뿐 아니라 볼륨감 있는 양 갈래와 옅은 컬러, 패브릭 버튼을 사용해 부드러운 분위기를 담았다.

Zoom

헤드 드레스는 양 갈래와 어우러지도록 리본을 달아줬음. 머리 앞쪽으로 씌워서 디자인이 잘 보임

패브릭 버튼 컬러는 드레스 컬러와 맞췄음. 단추 개수와 달아줄 위치를 고려하여 균형을 잡자

2단 프릴은 고급스럽고 우아한 동시에 동화스러운 요소를 갖고 있음. 폭이 넓은 프릴이 스커트를 기품있게 연출

산뜻한 로코코 메이드

#아이스칼라 **#보닛**

자주 사용되는 핑크를 벗어나 과감히 라이트 블루를 택했다. 쨍하지 않은 연한 아이스 컬러로 강한 빛깔을 띠지 않게 했다. 보닛 또한 파스텔 계열로 무거워 보이지 않도록 했고, 리본을 올려 부드러운 느낌을 유지했다.

사이즈 변형

단순한 리본이라도 중앙에 토끼와 같은 동물 모티브를 장식하면 금세 메르헨틱한 분위기가 연출됨. 톤을 맞춰서 일체감을 표현

컬러 변형

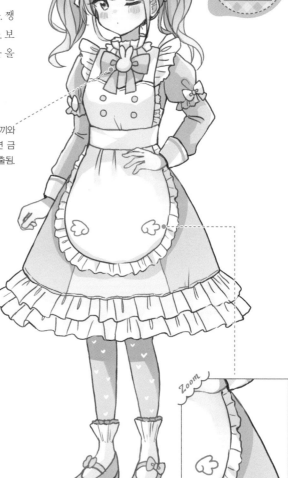

Zoom

보닛 때문에 머리 쪽으로 시선이 가기 쉽지만, 원 포인트로 앞치마에 날개를 장식해 주면 전체 균형을 잘 맞출 수 있음

코랄 핑크보다 더 연한 셸 핑크를 사용. 리본과 패브릭 버튼도 같은 컬러로 통일하면 귀여움이 배가 됨

투명한 라이트 컬러 메이드

#부드러운느낌 **#화이트계열**

핑크 베이지보다 노란빛이 옅고, 코랄 핑크보다 붉은빛이 덜한 것이 셸 핑크이다. 결국 화이트에 가깝기 때문에 화이트 드레스와 잘 어울린다. 프릴을 모두 화이트로 통일하면 부드러운 컬러감을 돋보이게 할 수 있다.

고급스러움✕ 메르헨

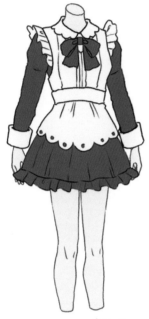

#레이스　#블랙리본

동화✕ 메르헨

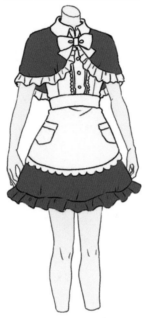

#케이프　#시폰블라우스

팬시✕ 메르헨

#오프숄더　#코르셋리본

볼륨감✕ 메르헨

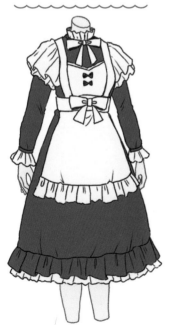

#시폰슬리브　#미니리본

여름✕ 메르헨

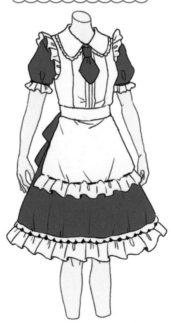

#미니넥타이　#백리본

모드✕ 메르헨

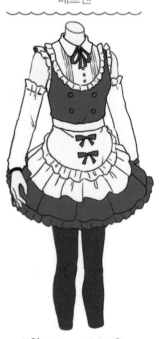

#암커버　#스티치

장식을 어떻게 조합하느냐가 메르헨 디자인에 있어 중요한 포인트다. 리본이나 프릴을 단독으로 장식하는 것이 아니라 리본과 프릴을 세트로 하여 모티브를 만드는 등, 제작자의 독창적인 아이디어가 요구된다.

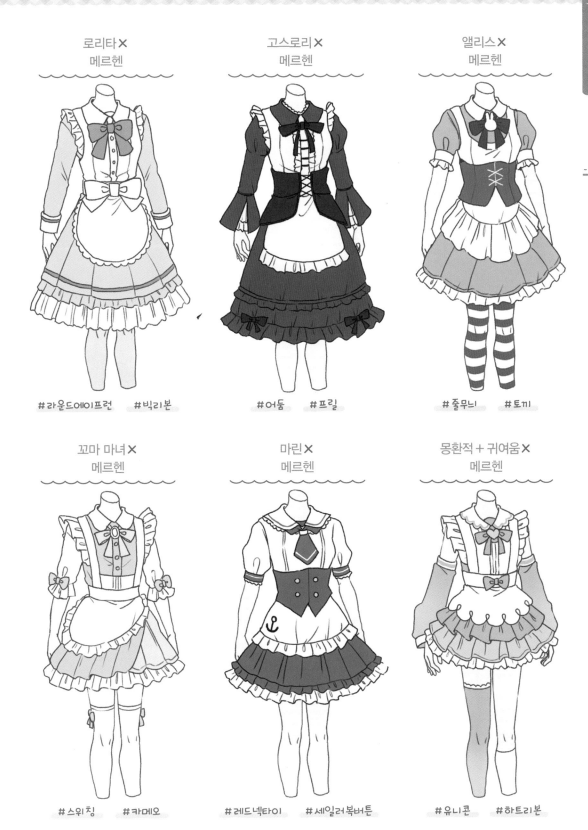

로리타 ✕
메르헨

#라운드에이프런 #빅리본

고스로리 ✕
메르헨

#어둠 #프릴

앨리스 ✕
메르헨

#줄무늬 #토끼

꼬마 마녀 ✕
메르헨

#스위칭 #카메오

마린 ✕
메르헨

#레드넥타이 #세일러복버튼

몽환적 + 귀여움 ✕
메르헨

#유니콘 #하트리본

헤드 드레스

헤어스타일에 따라 헤드 드레스가 주는 인상이 달라진다. 머리띠의 컬러와 원단, 프릴을 다르게 디자인하면 분위기에 변화가 생긴다.

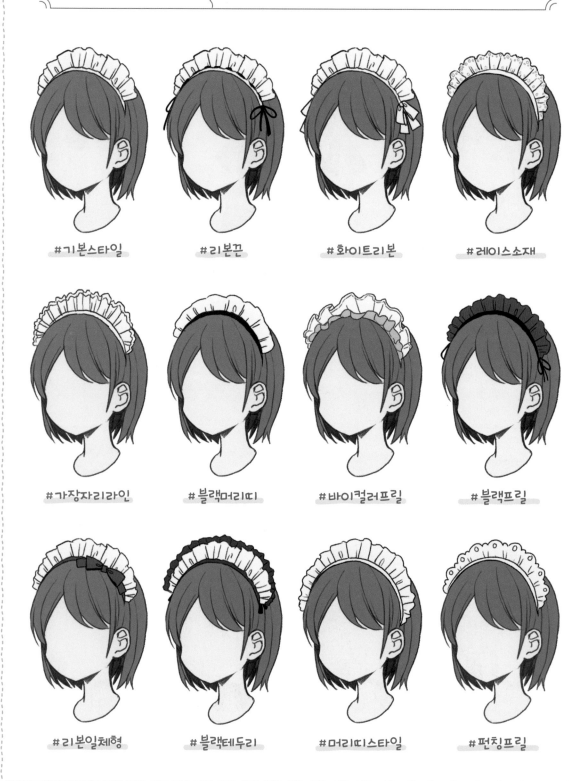

#기본스타일 #리본끈 #화이트리본 #레이스소재

#가장자리라인 #블랙머리띠 #바이컬러프릴 #블랙프릴

#리본일체형 #블랙테두리 #머리띠스타일 #펀칭프릴

단조로운 이미지의 메이드복이지만
아이템 컬러를 바꾸는 것만으로도
귀여워질 것 같아!

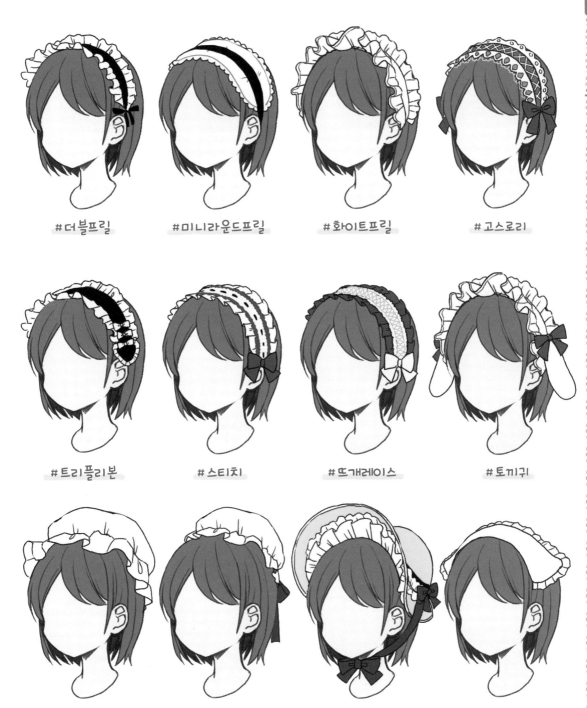

#더블프릴 #미니라운드프릴 #화이트프릴 #고스로리

#트리플리본 #스티치 #뜨개레이스 #토끼귀

#모브캡 #미니모브캡 #하프보닛 #헤드커치프

옷깃

메이드복은 주로 헤어 드레스 등 얼굴 쪽의 장식과 앞치마 디자인으로 분위기가 달라지지만, 상의 옷깃도 중요한 아이템이 된다. 뒤에서 봤을 때 옷깃 모양과 크기가 어색하지 않도록 잘 조정하자.

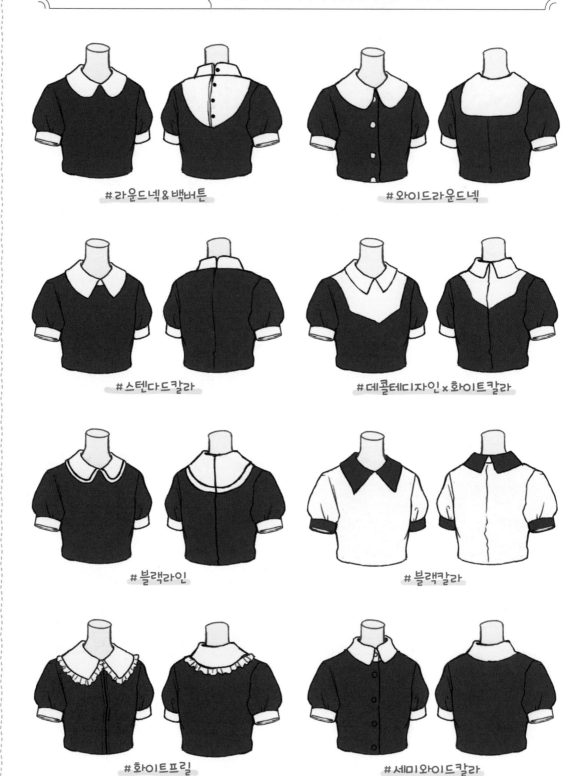

#라운드넥&백버튼

#와이드라운드넥

#스텐다드칼라

#데콜테디자인×화이트칼라

#블랙라인

#블랙칼라

#화이트프릴

#세미와이드칼라

목 주위를 장식하는 옷깃은
머리카락으로 가려질 때도 있으니까
밸런스가 무너지지 않도록 조절하자!

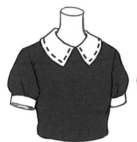
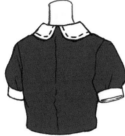

#스티치

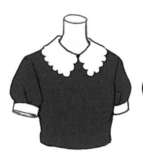
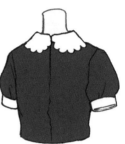

#페탈칼라

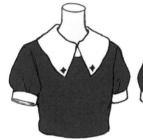
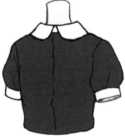

#베리모어칼라

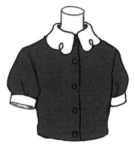
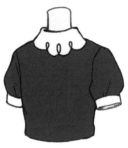

#날개모티프디자인

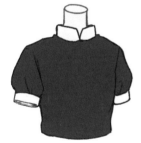
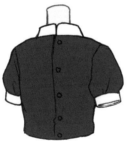

#마오칼라

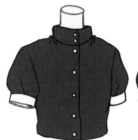
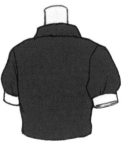

#밴드칼라

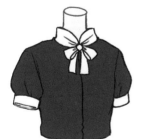
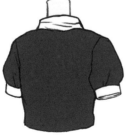

#보타이

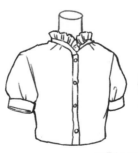

#프릴스탠드칼라

앞치마
(상의)

상체 부분 디자인이다. 가슴 보호대의 유무, 어깨 끈의 넓이, 장식 모양 등 변형할 수 있는 부분이 많다. 안에 착용하는 상의의 형태나 옷깃의 분위기에 맞추어 일체감을 표현해 보자.

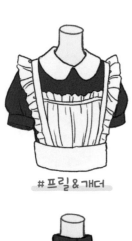

#프릴&개더

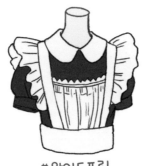

#와이드프릴

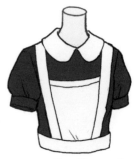

#심플기본스타일

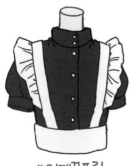

#어깨끈프릴

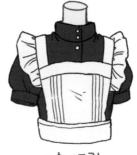

#숄더프릴

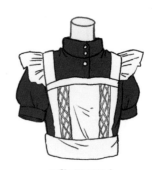

#뜨개레이스

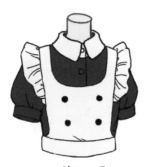

#블랙버튼

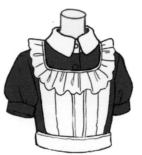

#라운드프릴

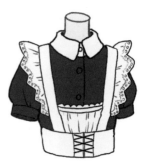

#코르셋

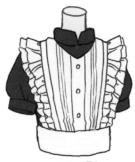

#2단프릴

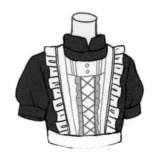

#포인트그레이

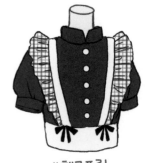

#체크프릴

앞치마
(하의)

앞치마 하의 부분은 스커트의 실루엣이나 기장에 따라 느낌이 달라지는데 이점을 잘 활용하면 일체감을 더 줄 수 있다. 옵션으로 컬러를 추가하는 등 다양하게 시도해 보자.

#기본프릴개더

#라운드에이프런

#허리앞치마

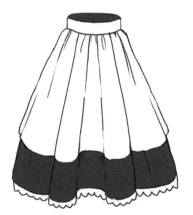

#심플디자인

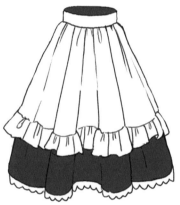

#롱프릴

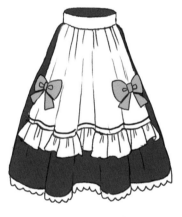

#그레이리본

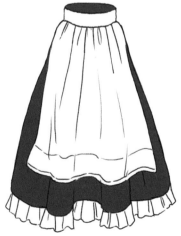

#롱에이프런

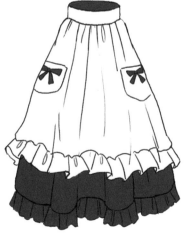

#주머니에이프런

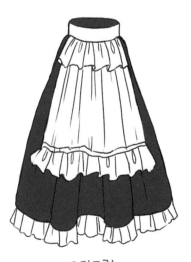

#2단프릴

소매 형태에 따라 팔이 어떻게 보일지가 결정된다. 어깨 부근부터 팔이 움직이는 부분에 장식을 늘리거나 볼륨을 넣어주는 등 소매의 느낌을 다르게 잡을 수 있다.

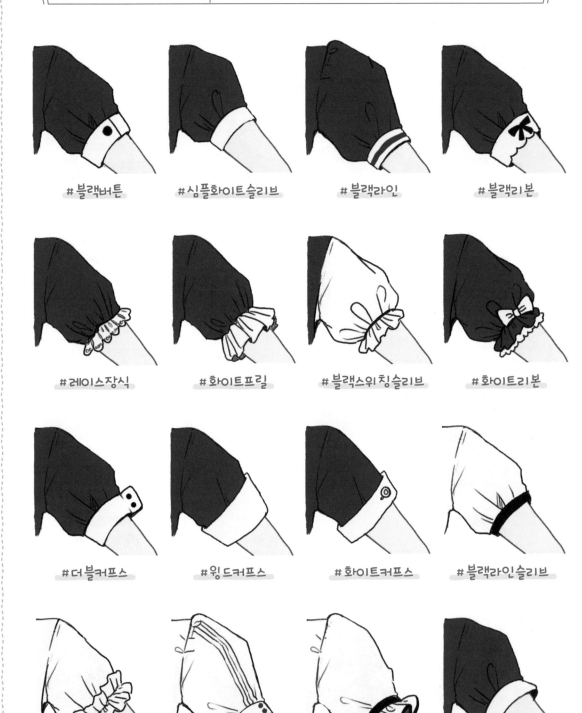

#블랙버튼　　#심플화이트슬리브　　#블랙라인　　#블랙리본

#레이스장식　　#화이트프릴　　#블랙스위칭슬리브　　#화이트리본

#더블커프스　　#윙드커프스　　#화이트커프스　　#블랙라인슬리브

#더블프릴　　#라인슬리브　　#블랙프릴슬리브　　#와이드커프스

소매
(긴팔)

긴팔의 경우 소매길이나 볼륨을 다양하게 변형할 수 있다. 장식 역시 다양하게 바꿀 수 있으므로 디자인할 수 있는 폭이 반팔보다 넓다.

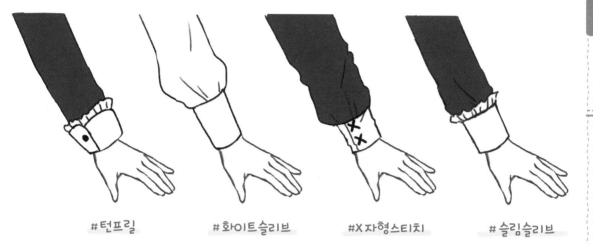

#턴프릴　　　#화이트슬리브　　　#X자형스티치　　　# 슬림슬리브

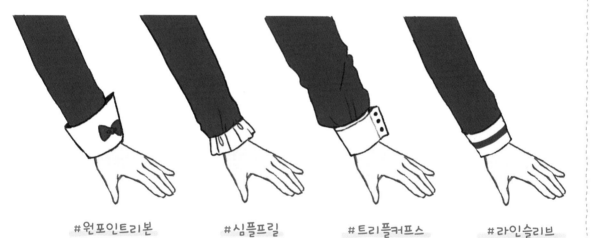

#원포인트리본　　　#심플프릴　　　#트리플커프스　　　# 라인슬리브

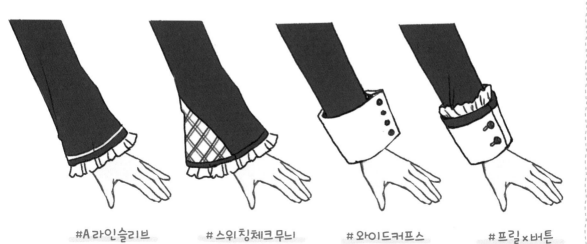

#A라인슬리브　　　#스위칭체크무늬　　　#와이드커프스　　　#프릴x버튼

길이가 발목보다 살짝 더 올라가 있는 양말이다. 길이가 짧다 보니 신중히 장식할 필요가 있다. 구두를 신으면 무늬가 잘 안 보이기 때문에 프릴이나 레이스를 추가해 존재감을 어필한다.

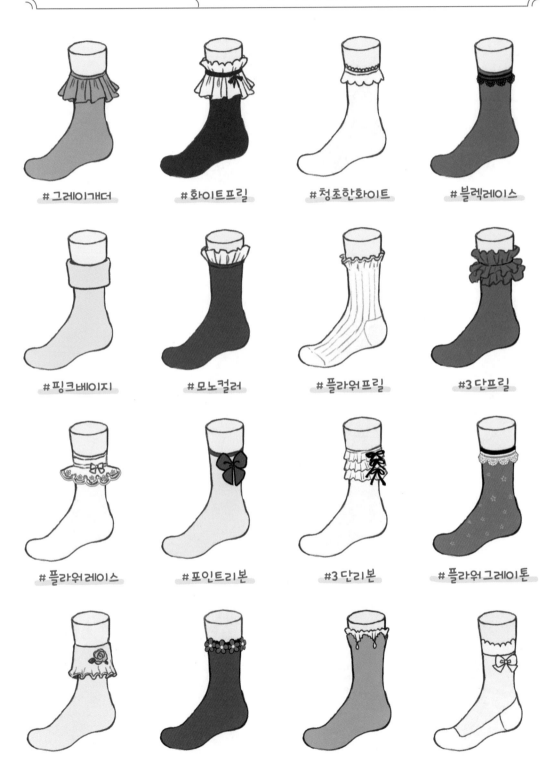

#그레이개더　　#화이트프릴　　#청초한화이트　　#블렉레이스

#핑크베이지　　#모노컬러　　#플라워프릴　　#3단프릴

#플라워레이스　　#포인트리본　　#3단리본　　#플라워그레이톤

#로즈모티브　　#플라워모티브　　#프릴장식　　#시어소재

양말 (롱)

종아리 전체를 감싸주는 하이 삭스 혹은 허벅지까지 오는 니 하이 삭스다. 길이가 긴 만큼 양말의 무늬, 장식의 개수와 크기로 다양한 느낌을 연출할 수 있다.

#레이스장식

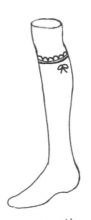
#미니리본

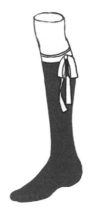
#롱리본

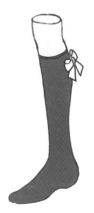
#화이트백리본

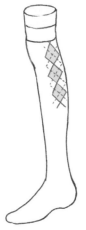
#아가일무늬

#세줄라인

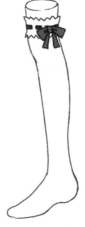
#고스로리삭스

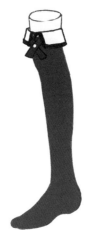
#장식리본

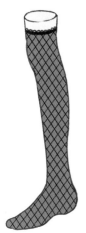
#망사타이즈

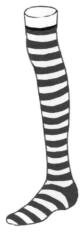
#줄무늬

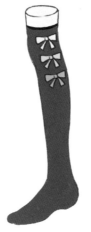
#3단리본

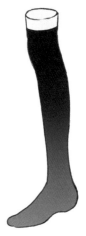
#그러데이션

구두

메이드복과 조합할 신발은 밑창 높이와 힐과의 균형, 구두 앞코의 둥근 정도를 고려하자. 스트랩에도 베리에이션이 많은 것이 메이드복 구두의 특징. 옷의 실루엣이 화려하니 신발에도 볼륨감을 주자.

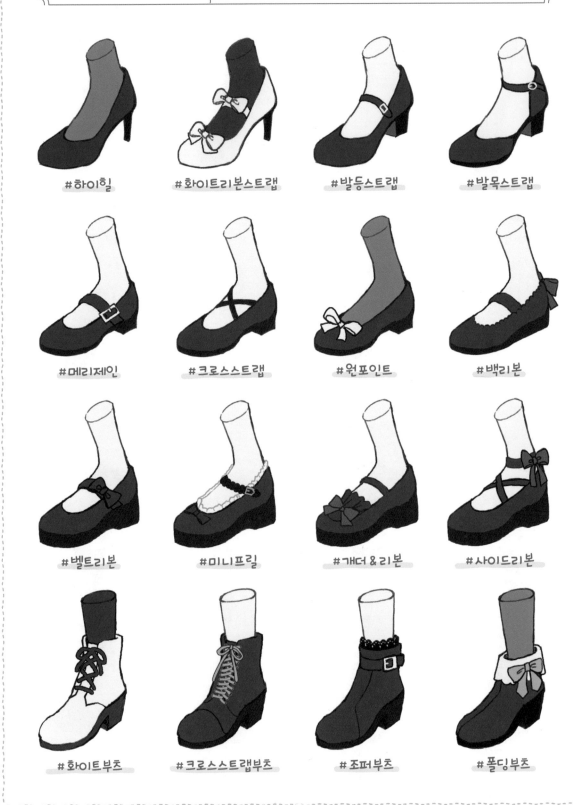

#하이힐 　#화이트리본스트랩 　#발등스트랩 　#발목스트랩

#메리제인 　#크로스스트랩 　#원포인트 　#백리본

#벨트리본 　#미니프릴 　#개더＆리본 　#사이드리본

#화이트부츠 　#크로스스트랩부츠 　#조퍼부츠 　#폴딩부츠

간호사복

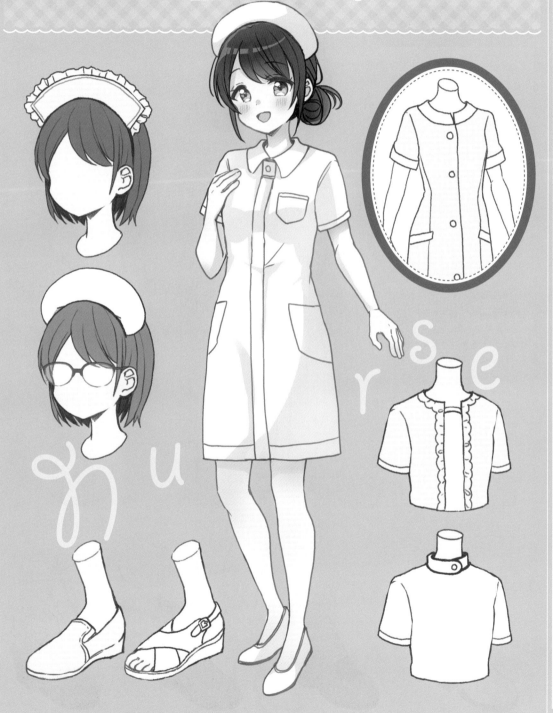

간호사복

기 본 타 입

#청결감
#화이트
#원피스

About & History

현재 간호사복을 비롯해 병원 유니폼으로 흰옷이 많이 사용되지만, 그 역사는 100년 정도밖에 되지 않는다. 공중위생을 철저히 관리하기 위해서 더러워지면 바로 알 수 있도록 화이트를 기본 컬러로 적용한 것이 기원이다. 일본에서는 메이지 시대 이후 양장이 일반화되면서 널리 보급되었다. 간호사 유니폼은 원피스 스타일이나 분리형 등 그 형태가 다양하다.

대표적인 간호사 모자로 주름이 전혀 없는 두껍고 단단한 원단이 특징. 머리 선을 따라서 그려 넣음

어깨와 팔을 움직이기 쉽도록 소매를 넓게 잡음. 소매 모양은 직선적이고 군더더기 없는 디자인으로 초기 간호사복 같은 이미지를 연출

유니폼의 기능성을 높이기 위해 가슴 포켓뿐 아니라 허리 부분에도 양쪽에 주머니를 추가. 심플함과 동시에 기능성을 중요시함

새하얗지 않아도 크림컬러나 오프화이트, 파스텔톤 컬러로 하면 잘 어울러질 것 같아!

병원 내부를 많이 돌아다니는 직업이기 때문에 쿠션감 있는 편한 신발이 필수조건. 굽이 있는 편이라 스타일업 효과가 생김

Side

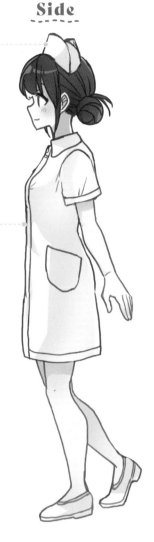

간호사 모자는 옆에서 보면 활 같은 곡선으로 되어 있음. 정수리보다 조금 더 앞쪽으로 써서 앞머리가 예뻐 보임

간호사복은 기본적으로 두텁고 단단하고 든든한 질감을 사용. 곡선이 생기는 허리 부분에도 주름이 잘 생기지 않음

Back

목 부분이 살짝 앞으로 기울어져 있기 때문에 뒤에 서 옷깃이 잘 보임. 머리를 묶으면 목덜미나 턱 선이 잘 드러남

A 라인 실루엣의 원피스지만 원단이 빳빳하여 뒤에서 보아도 스커트 끝자락이 그다지 벌어지지 않음

Point 간호사복 아이템 소개

🔹 상의

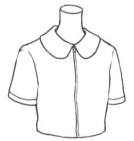

심플한 간호사복으로 보이지만 주머니를 늘리거나 장식을 추가하기 쉬운 장점이 있다.

🔹 간호사 모자

모자를 넓게 한다면 헤어스타일을 심플하게. 좁은 폭의 모자라면 헤어를 잘 어울리도록 조절해야 예쁘다.

🔹 신발

신고 벗기 편한, 안정감이 돋보이는 간호사 신발이다. 스타킹 혹은 조임이 없는 양말을 조합하자.

기본 타입✖ 대표적

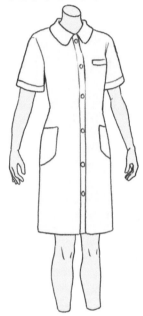

#다기능주머니　#I라인

기본 타입✖ 소녀스러움

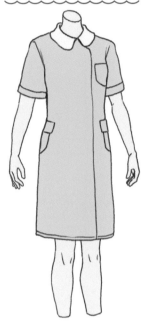

#핑크　#지퍼식

기본 타입✖ 파스텔

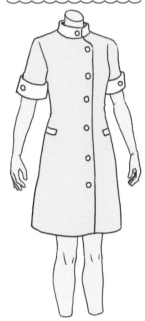

#커프스버튼　#스탠드칼라

기본 타입✖ 여름

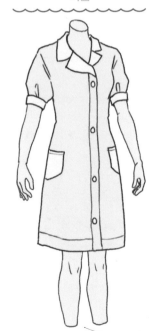

#나폴레옹칼라　#스카이블루

기본 타입✖ 분리형

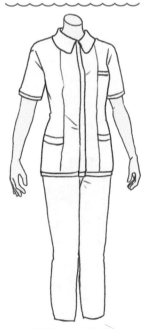

#팬츠　#I라인

기본 타입✖ 유럽풍

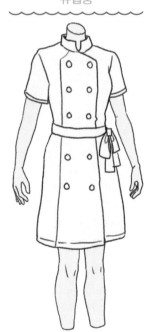

#사이드리본　#더블버튼

간호사복은 원피스형이 많지만 분리형도 있다. 유니폼의 옵션이 적으므로 기본 디자인에 장식을 늘리거나 옷깃과 소매의 형태를 궁리해 보자.

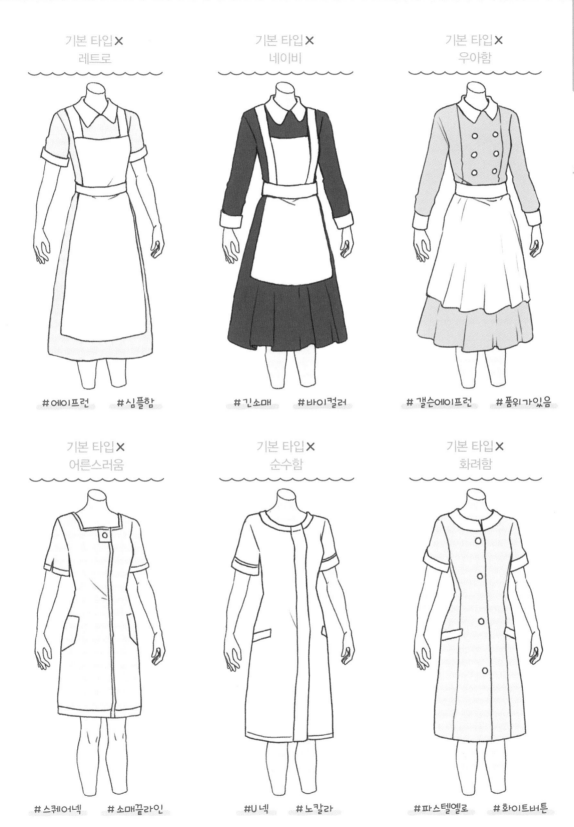

기본 타입 ✕
레트로

#에이프런　#심플함

기본 타입 ✕
네이비

#긴소매　#바이컬러

기본 타입 ✕
우아함

#갤슨에이프런　#품위가있음

기본 타입 ✕
어른스러움

#스퀘어넥　#소매끝라인

기본 타입 ✕
순수함

#U넥　#노칼라

기본 타입 ✕
화려함

#파스텔옐로　#화이트버튼

Arrange 귀여운타입

기본타입

장식
변형

반짝반짝! 순백의 간호사

#더블버튼 **#플리츠**

심플한 원피스형의 간호사복을 분리
형으로 변형했다. 일반적인 팬츠 스타
일이 아닌 스커트로 디자인하여 귀여
움을 강조했다. 실루엣의 라인을 고려
하여 장식을 더해 보자.

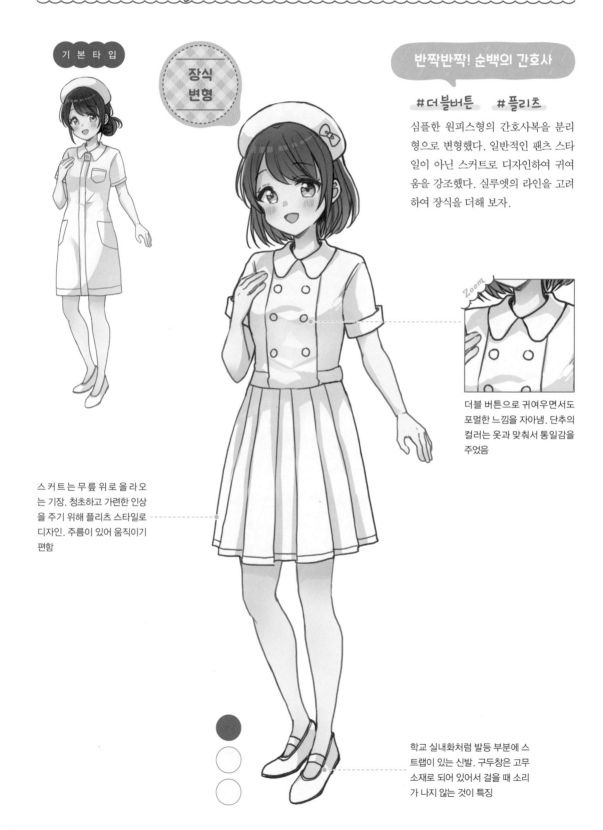

Zoom

더블 버튼으로 귀여우면서도
포멀한 느낌을 자아냄. 단추의
컬러는 옷과 맞춰서 통일감을
주었음

스커트는 무릎 위로 올라오
는 기장. 청초하고 가련한 인상
을 주기 위해 플리츠 스타일로
디자인. 주름이 있어 움직이기
편함

학교 실내화처럼 발등 부분에 스
트랩이 있는 신발. 구두창은 고무
소재로 되어 있어서 걸을 때 소리
가 나지 않는 것이 특징

사이즈
변형

하늘하늘! 귀여운 간호사

#A라인 #프릴

스커트 밑단에 프릴을 장식하면 생동감이 생긴다. 하늘하늘한 느낌을 살려서 소녀스러움을 표현해 보았다. 마찬가지로 소매에도 볼륨감을 주어 스커트와 균형을 맞추었다.

퍼프소매지만 기장이 짧아 무거운 느낌이 들지 않음. 소매의 끝을 접어 올리면 팔이 가늘어 보임

컬러
변형

살랑살랑거리는 플레어스커트. 프릴이 달려 밑단에 생동감이 느껴짐. 시선을 더욱 사로잡기 위해 가장자리에 컬러 라인을 삽입

달콤달콤! 핑크 간호사

#파스텔 #바이컬러

'백의 천사'의 대명사이기도 한 간호사이지만 대담하게 컬러를 바꿔도 괜찮다. 이번에는 화려한 핑크를 선택했다. 지나치게 캐주얼해 보이지 않도록 채도를 낮추어 파스텔 톤으로 고급스러운 느낌이 나도록 했다.

바탕색은 핑크지만 옷깃과 상의, 스커트의 밑단을 화이트로 하여 사랑스러운 매력, 깜찍함을 연출

대표적✕
귀여움

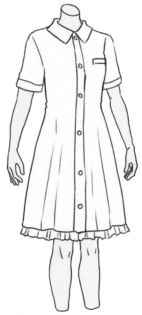

#A라인 #오프화이트

핑크✕
귀여움

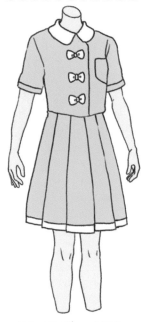

#화이트리본 #핑크

페미닌✕
귀여움

#스탠드칼라 #옐로

아이스 컬러✕
귀여움

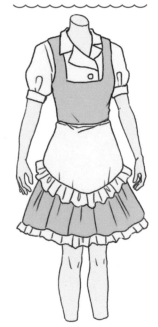

#에이프런 #나폴레옹칼라

클래시컬✕
귀여움

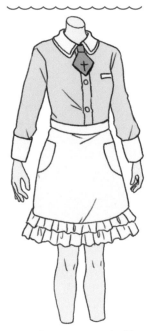

#십자가 #2단프릴

사랑스러움✕
귀여움

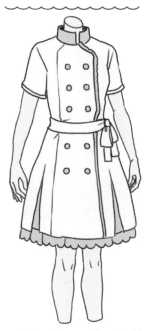

#핑크버튼 #화이트리본

귀엽고 소녀스러운 느낌을 주기 위해 컬러와 톤, 단추의 종류와 프릴 디자인을 고민해 보자. 아이템이 적은 코스튬일 경우 장식을 늘리거나 아이템 자체를 늘려도 괜찮다.

소녀스러움✕
귀여움

무늬 # 레이스

일본풍✕
귀여움

#하카마 #사이드리본

레트로풍✕
귀여움

#브라운컬러 #스티치

아이돌✕
귀여움

#라운드칼라 #앨리스

모리걸✕
귀여움

#자수 #같은계열의컬러

세일러복✕
귀여움

#마린룩 #십자가

Arrange

기 본 타 입

장식
변형

척척! 일 잘하는 간호사

#레깅스 #타이트함

움직이기 편해 보이도록, 혹은 쿨한
느낌을 연출하기 위해 기장을 과감히
짧게 했다. 그레이 베이지 레깅스를
착용해 보다 더 성숙한 스타일을 연출
했고, 신발이나 간호사 모자로 심플한
디자인을 택했다.

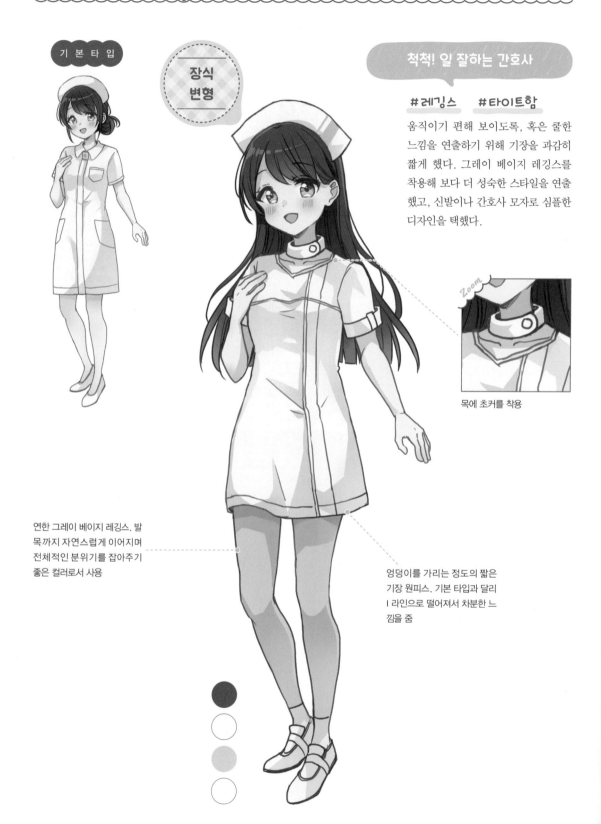

Zoom

목에 초커를 착용

연한 그레이 베이지 레깅스. 발
목까지 자연스럽게 이어지며
전체적인 분위기를 잡아주기
좋은 컬러로서 사용

엉덩이를 가리는 정도의 짧은
기장 원피스. 기본 타입과 달리
I 라인으로 떨어져서 차분한 느
낌을 줌

사이즈
변형

두근두근! 섹시한 간호사

#데콜테 #민소매

기본적인 실루엣은 장식 변형하기와 크게 다르지 않지만 목둘레 디자인이나 발쪽에 변화를 주면 인상이 확 달라져 섹시하게 연출할 수 있다. 노출이 많지만 머리를 길게 내리면 균형이 잡힌다.

구멍이 뚫린 것 같은 목 부분 디자인. 옷깃이 목줄처럼 연결되어 있기 때문에 노출도를 높이지 않고도 포인트가 될 수 있음

짧은 기장과 맨발의 조합은 대표적인 섹시 스타일. 옆으로 퍼지지 않는 타이트한 실루엣이므로 짧은 하의와 잘 어울림

컬러
변형

어두운 네이비를 택하여 블랙 레깅스가 돋보이게 했으며 몸이 날씬해 보이는 효과가 있음

산뜻한! 스마트 간호사

#네이비 #세련된편안함

간호사복과 레깅스를 네이비, 블랙과 같이 차분한 컬러로 통일했다. 컬러 수가 늘어나도 컬러감을 억제하면 전체적인 통일감은 사라지지 않는다. 화이트보다 스타일리시해 보이는 것이 특징이다.

짧은 기장✕
쿨함

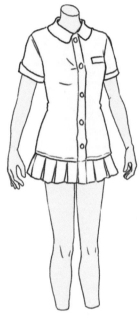

#플리츠 #미니스커트

오픈✕
쿨함

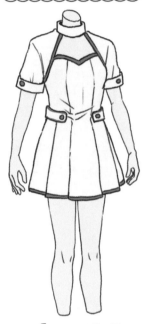

#데콜테 #I라인

모던함✕
쿨함

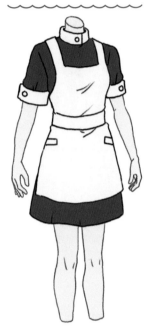

#커프스버튼 #네이비

강약✕
쿨함

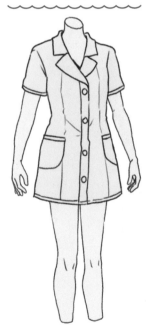

#나폴레옹칼라 #짧은기장

기본 패턴✕
쿨함

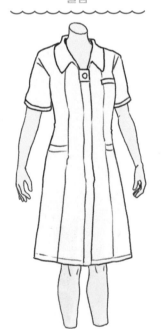

#무릎길이 #스탠다드칼라

스타일리시함✕
쿨함

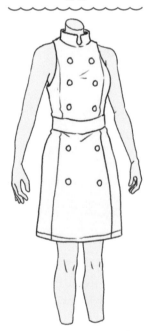

#민소매 #오피서칼라

차분한 분위기의 쿨한 스타일 의상은 심플하게 디자인하면 좋다. 장식을 늘리는 것이 아니라 필요한 요소만 최소한으로 사용해 돋보이게 만들자. 시크한 분위기를 유지하면서도 디자인의 폭을 넓힐 수 있다.

군복✕
쿨함

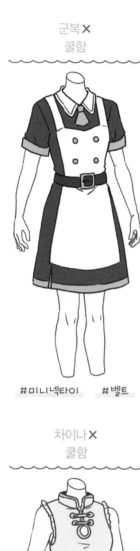

#미니넥타이 #벨트

수영복✕
쿨함

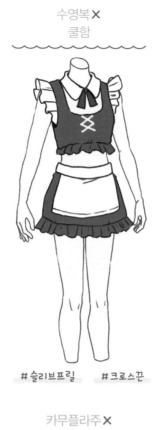

#슬리브프릴 #크로스끈

메이드✕
쿨함

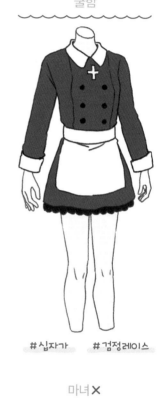

#십자가 #검정레이스

차이나✕
쿨함

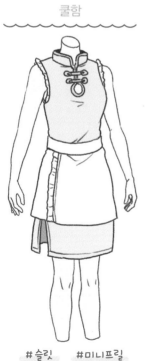

#슬릿 #미니프릴

카무플라주✕
쿨함

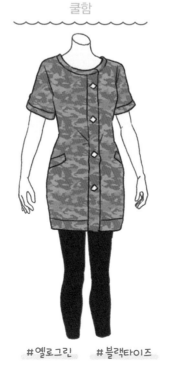

#옐로그린 #블랙타이즈

마녀✕
쿨함

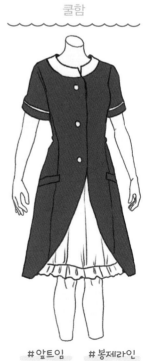

#앞트임 #봉제라인

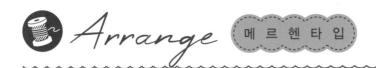

Arrange 메르헨타입

기 본 타 입

장식 변형

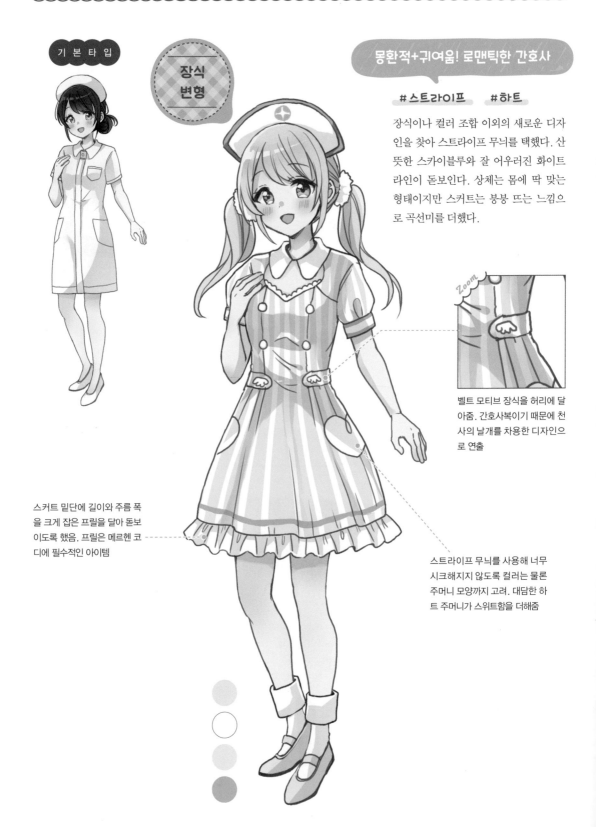

몽환적+귀여움! 로맨틱한 간호사

#스트라이프　　#하트

장식이나 컬러 조합 이외의 새로운 디자인을 찾아 스트라이프 무늬를 택했다. 산뜻한 스카이블루와 잘 어우러진 화이트 라인이 돋보인다. 상체는 몸에 딱 맞는 형태이지만 스커트는 붕붕 뜨는 느낌으로 곡선미를 더했다.

벨트 모티브 장식을 허리에 달아줌. 간호사복이기 때문에 천사의 날개를 차용한 디자인으로 연출

스커트 밑단에 길이와 주름 폭을 크게 잡은 프릴을 달아 돋보이도록 했다. 프릴은 메르헨 코디에 필수적인 아이템

스트라이프 무늬를 사용해 너무 시크해지지 않도록 컬러는 물론 주머니 모양까지 고려. 대담한 하트 주머니가 스위트함을 더해줌

사이즈 변형

매력 폭발! 앞치마 간호사

#백리본 #양말

원피스 디자인과 잘 어울리는 앞치마를 추가했다. 치맛자락 뒤에 빅 리본을 달아주어 앞에서 봤을 때 살짝 보이도록 했다. 또한 가슴 부분과 양말에 미니 프릴을 더해 주었다.

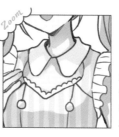

가슴에 둥근 모양의 미니 프릴로 목 주위를 화사하게 드러냈음. 원단의 면적을 늘리지 않고 장식으로 보완

전체적으로 피부가 드러나지 않게 하고, 동시에 단조로워지지 않도록 접이식 양말로 포인트를 주었음

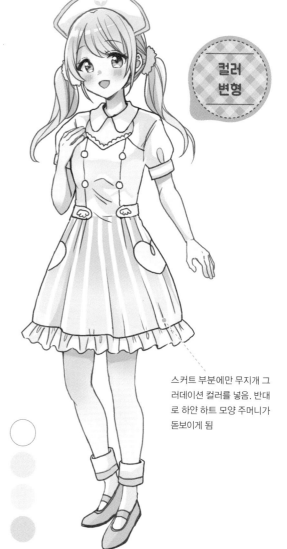

컬러 변형

스커트 부분에만 무지개 그러데이션 컬러를 넣음. 반대로 하얀 하트 모양 주머니가 돋보이게 됨

무지개빛! 캔디 간호사

#그러데이션 #애시머트리

무지갯빛 그러데이션 스커트다. 단색이 아니더라도 그러데이션이나 바이컬러 등으로 코스튬의 무드를 바꿀 수 있다. 머리를 묶은 곱창밴드는 양쪽 컬러가 다르게 했다.

아이스블루✕
메르헨

#레이스 #프릴

우아함✕
메르헨

#디자인버튼 #디자인슬리브

고급스러움✕
메르헨

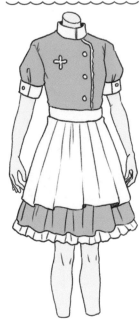

#스탠드칼라 #자수

플로럴✕
메르헨

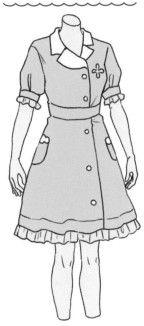

나폴레옹칼라 #파스텔

달달한 화이트✕
메르헨

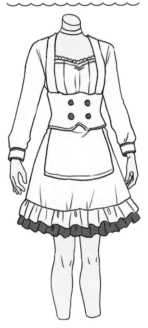

#코르셋 #와인핑크

어른스러움✕
메르헨

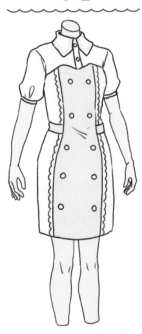

#I라인 #프릴라인

다양한 컬러를 즐길 수 있는 것이 메르헨 디자인의 묘미다. 컬러를 통일하면 옷 전체에 다양한 컬러가 조합되어 있어도 잘 어우러진다. 부분마다 컬러를 바꾸거나 강조색을 넣는 등 여러 가지를 시도해 보자.

로리타 ✕ 메르헨

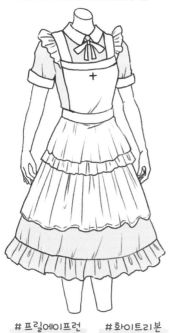

#프릴에이프런 #화이트리본

고스로리 ✕ 메르헨

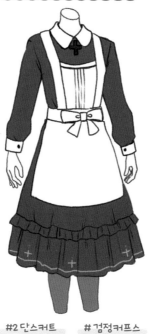

#2단스커트 #검정커프스

앨리스 ✕ 메르헨

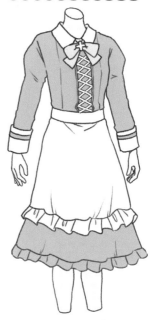

#크로스끈 #블루그린

꼬마 마녀 ✕ 메르헨

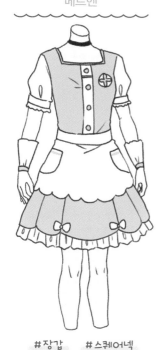

#장갑 #스퀘어넥

마린 ✕ 메르헨

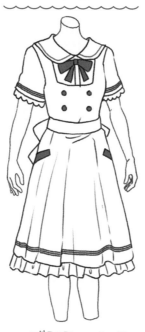
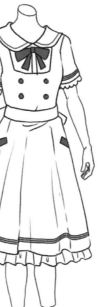

#블루그린 #라인

몽환적 + 귀여움 ✕ 메르헨

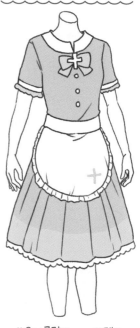

#유니콘칼라 #캔디

옷깃 있음

간호사복의 상의에 옷깃이 있으면 착실하고 단정한 느낌을 더할 수 있다. 옷깃에서 살짝 보이는 이너와 장식, 그리고 컬러를 통일하여 이미지를 다듬어 보자.

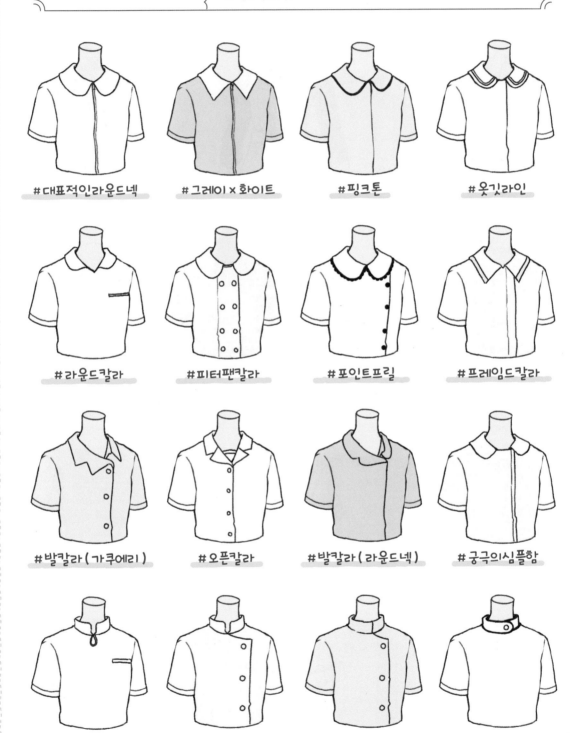

#대표적인라운드넥 #그레이 × 화이트 #핑크톤 #옷깃라인

#라운드칼라 #피터팬칼라 #포인트프릴 #프레임드칼라

#발칼라 (가쿠에리) #오픈칼라 #발칼라 (라운드넥) #궁극의심플함

#마오칼라 (스카이블루) #마오칼라 (화이트) #코사크칼라 #스탠드칼라

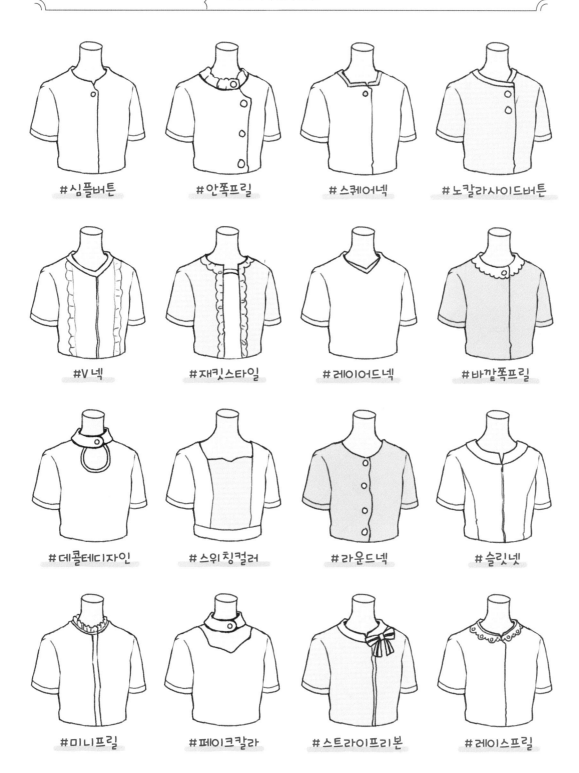

옷깃 없음

옷깃이 없는 경우 상의는 캐주얼한 느낌이 들기 쉽다. 포멀한 느낌을 살리고 싶다면 모티브를 주거나 장식을 매칭하여 포인트를 주자. 화려하면서도 격식 있어진다.

#심플버튼

#안쪽프릴

#스퀘어넥

#노칼라사이드버튼

#V넥

#재킷스타일

#레이어드넥

#바깥쪽프릴

#데콜테디자인

#스위칭컬러

#라운드넥

#슬릿넥

#미니프릴

#페이크칼라

#스트라이프리본

#레이스프릴

57

소매 (반팔)	긴팔의 간호사복은 금방 더러워져서 간호사들은 365일 반팔을 착용하는 편이다. 비슷해 보이는 소매 끝 디자인을 바꾸어 각기 다른 분위기를 내보자.

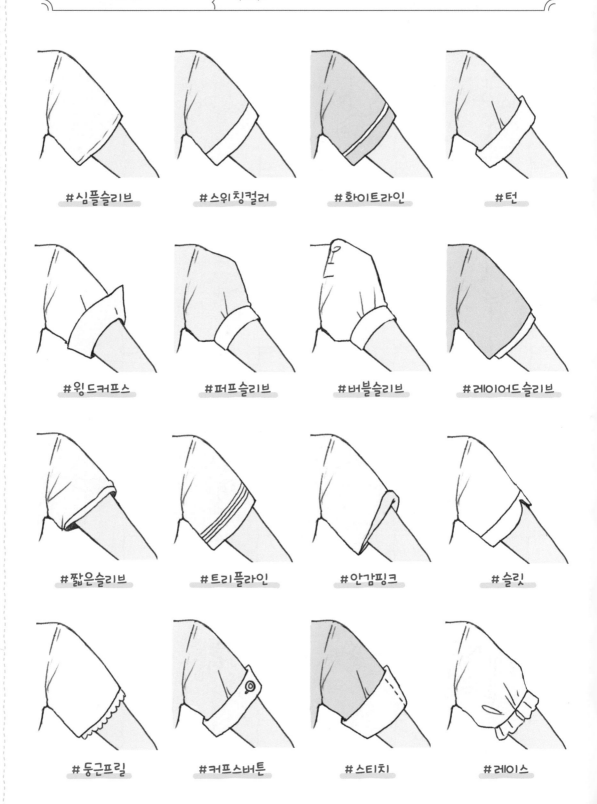

#심플슬리브 　#스위칭컬러 　#화이트라인 　#턴

#윙드커프스 　#퍼프슬리브 　#버블슬리브 　#레이어드슬리브

#짧은슬리브 　#트리플라인 　#안감핑크 　#슬릿

#둥근프릴 　#커프스버튼 　#스티치 　#레이스

소매 (긴팔)	간호사복은 기본적으로 반팔이지만 긴 소매를 착용하는 경우도 있다. 소매에 볼륨감을 주거나 커프스를 장식하는 등 반팔 유니폼으로는 디자인할 수 없는 부분을 고려해보자.

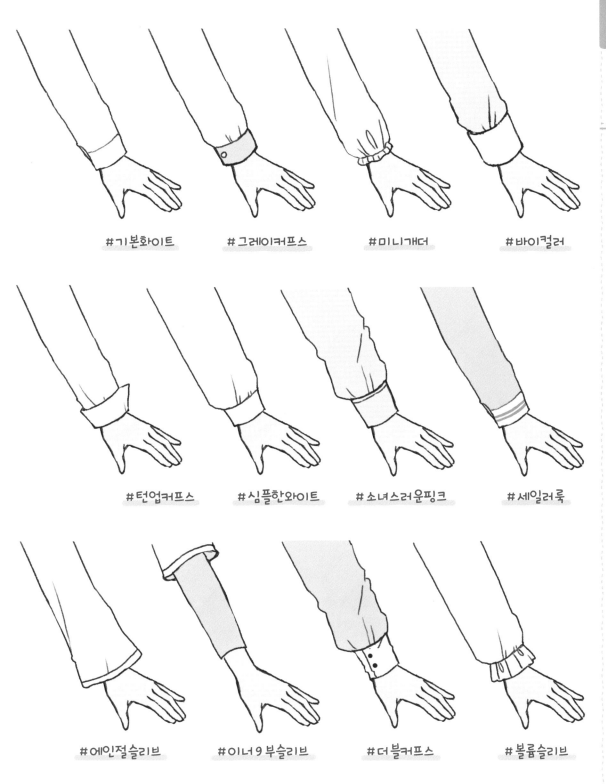

#기본화이트 #그레이커프스 #미니개더 #바이컬러

#턴업커프스 #심플한화이트 #소녀스러운핑크 #세일러룩

#에인절슬리브 #이너9부슬리브 #더블커프스 #볼륨슬리브

간호사 모자

최근에 간호사 모자를 볼 기회는 많이 줄어들었다. 하지만 아직은 간호사의 상징이라 할 수 있기 때문에 일러스트에서 빼놓을 수 없는 모티브가 된다.

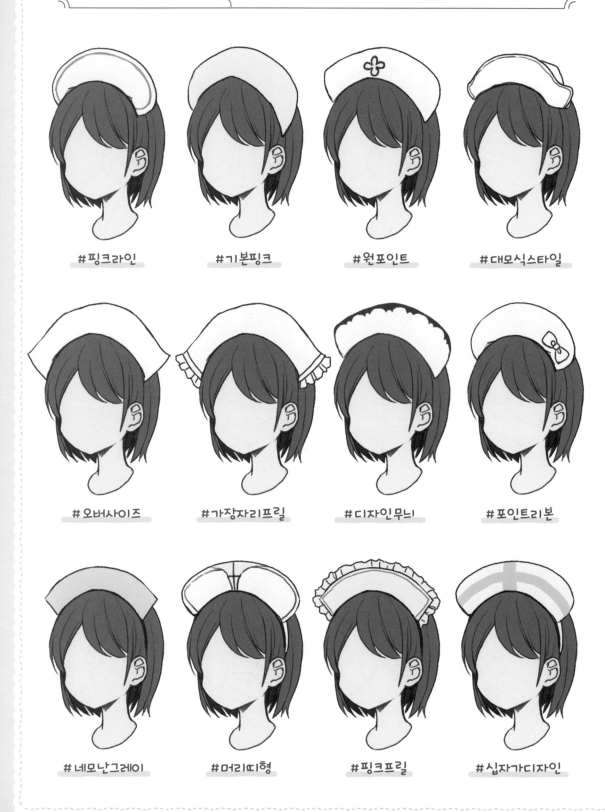

#핑크라인

#기본핑크

#원포인트

#대모식스타일

#오버사이즈

#가장자리프릴

#디자인무늬

#포인트리본

#네모난그레이

#머리띠형

#핑크프릴

#십자가디자인

안경

안경은 얼굴의 인상을 크게 바꿀 수 있다. 프레임의 형태나 소재, 안경테의 밸런스, 전체적인 컬러감 등을 조절하면서 자신만의 안경을 만들어 보자.

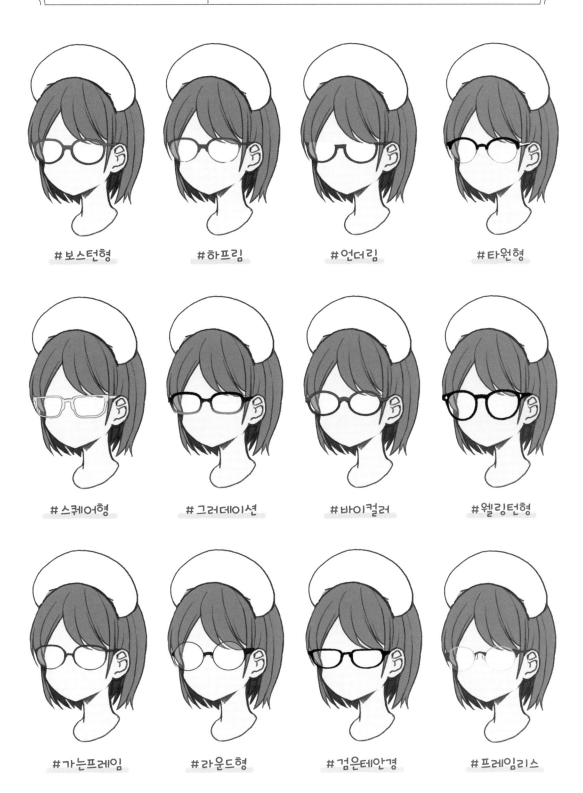

#보스턴형　　　#하프림　　　#언더림　　　#타원형

#스퀘어형　　　#그러데이션　　　#바이컬러　　　#웰링턴형

#가는프레임　　　#라운드형　　　#검은테안경　　　#프레임리스

간호사 신발은 상황에 따라 용도가 달라진다. 신고 벗기 편한 타입, 오래 서서 일하기 적합한 타입 등 포커스 둘 포인트가 다양하다. 용도에 맞게 디자인해 보자.

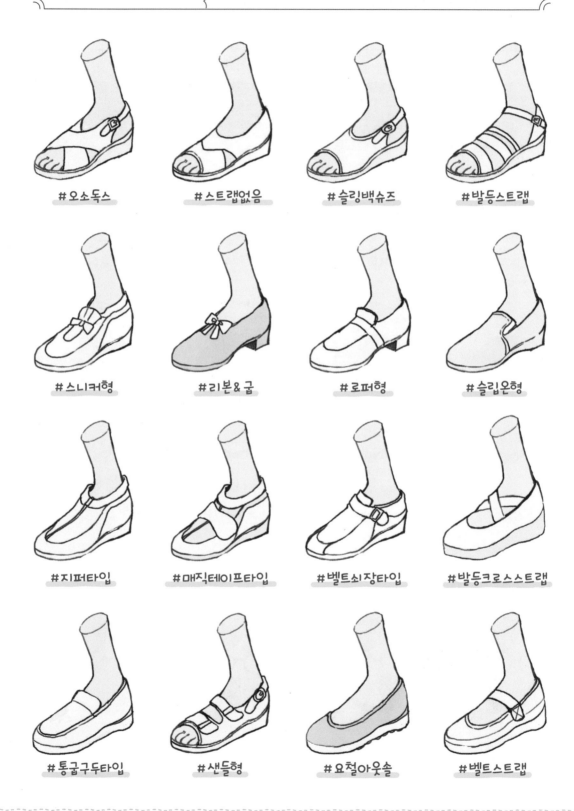

#오소독스

#스트랩없음

#슬링백슈즈

#발등스트랩

#스니커형

#리본&굽

#로퍼형

#슬립온형

#지퍼타입

#매직테이프타입

#벨트쇠장타입

#발등크로스스트랩

#통굽구두타입

#샌들형

#요철아웃솔

#벨트스트랩

교복

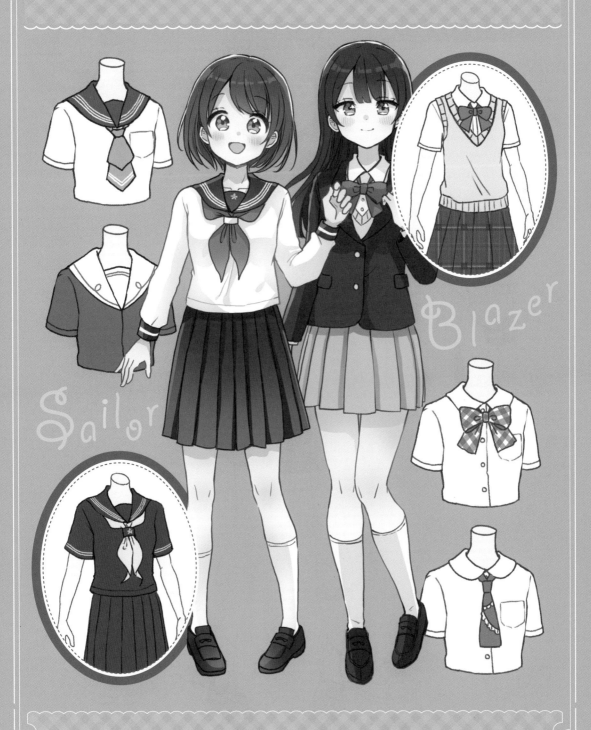

Blazer

Sailor

세일러복

#스카프
#세일러칼라
#콘트라스트

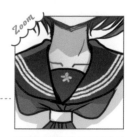

About & History

세일러복은 영국의 해군 군복 디자인으로부터 유래되었다. 먼저 유럽 각국에서 유행을 탔고, 영국 내에서는 아동복으로도 자리를 잡았다. 일본은 1920년경 여학교에서부터 사용하기 시작했다. 양장이 정착되어 가고 있던 시대였는데 세일러복이 제작하기도 쉽고 움직이기가 편해 대중적인 교복으로 사랑받게 되었다.

학생의 단정함을 위해 칼라 사이에 천을 덧대곤 하는데, 여기에 학교의 로고 등이 새겨져 있는 것을 흔히 볼 수 있음. 자수의 컬러를 고려한다면 더 섬세한 디자인이 됨

스카프는 두 갈래로 나뉘도록 묶여 있음. 옷깃 부분으로부터 살짝 느슨하게 묶으면 리본의 컬러가 더 잘 드러남

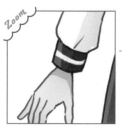

소매를 잡아주기 위해서 소매 끝 커프스에 네이비와 화이트 라인을 추가. 손목이 예뻐 보이도록 한 디자인

화이트 하이 삭스는 탄탄하게 펴서 신으면 깨끗한 느낌을 연출할 수 있음. 블랙 로퍼와도 잘 어울리며 청초한 느낌이 남

각 아이템의 디자인을 잘 모색하자! 컬러나 형태를 바꾸는 것만으로도 많이 달라질 거야.

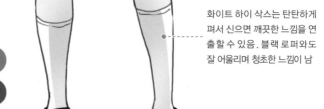

Side

옆에서 보면 어깨에서 등으로 툭 떨어지는 듯한 디자인의 세일러 칼라. 두텁고 단단한 질감이기 때문에 주름이 잘 생기지 않음

Back

상의를 뒤에서 봤을 때도 원단에 탄력이 느껴짐. 견갑골 같은 골격을 따라 주름이 잡힘

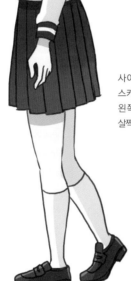

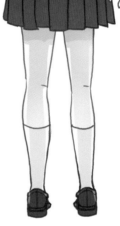

사이드 지퍼가 있는 스커트. 지퍼가 달린 왼쪽은 오른쪽보다 살짝 더 부풀어 보임

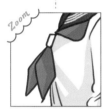

Zoom

스카프는 옆에서 보면 살짝 앞쪽을 향해 있음. 그 길이를 바탕으로 신체의 곡선을 계산하여 그리자

세일러복 아이템 소개

● 옷깃

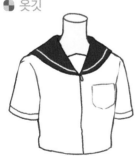

세일러 칼라는 지역마다 특색이 다르며 라인의 개수나 컬러도 다양하다. 마음에 드는 것을 찾아보자.

● 리본

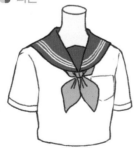

스카프 하나만으로도 리본 매듭이나 넥타이 매듭법 등 무한한 연출이 가능하다. 브로치도 포인트 삼아 사용하기 좋다.

● 구두

교복을 입을 때는 로퍼를 신는 게 일반적이다. 블레이저와도 잘 어울리지만, 세일러복과 조합할 때 더욱 청초한 느낌이 난다.

65

Catalogue 기본 타입

기본 타입✕ 대표적인 하복

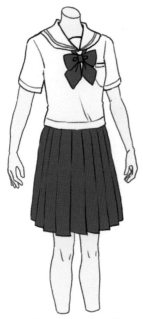

#심플함 #스카이블루

기본 타입✕ 서머 스타일

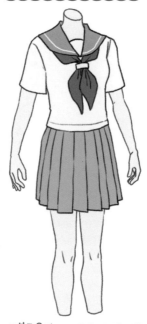

#블루옷깃 #그레이스커트

기본 타입✕ 기품

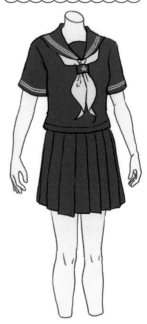

#짙은네이비 #화이트스카프

기본 타입✕ 마린 컬러

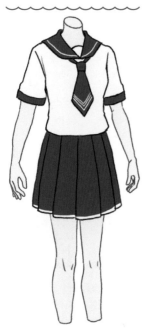

#블루넥타이 #화이트라인

기본 타입✕ 레트로 컬러

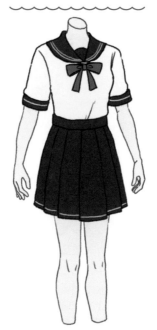

#상의집어넣음 #짙은레드

기본 타입✕ 심플함

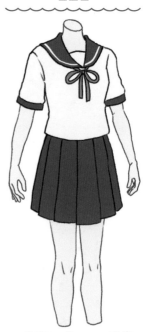

#끈달린리본 #짙은블루

반팔과 긴팔 디자인이다. 반팔의 경우 상의를 스커트 안에 넣고, 긴팔의 경우 재킷이나 카디건과 겹쳐 입는 등 무한대로 코디네이트 할 수 있다. 스커트 개더의 폭에도 주목하자.

기본 타입✕
여러 벌 껴입음

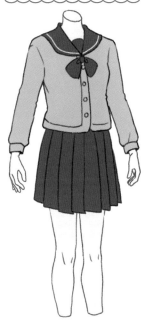

#그레이카디건 #단정함

기본 타입✕
대표적인 동복

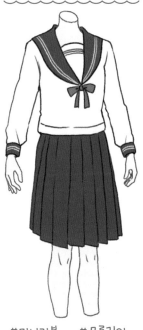

#미니리본 #무릎길이

기본 타입✕
독특한 스타일

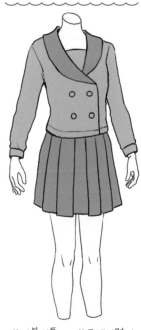

#더블버튼 #그레이컬러

기본 타입✕
수병 스타일

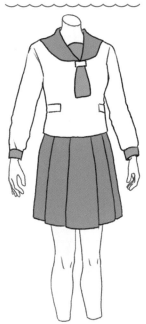

#어중간한기장 #블루그레이

기본 타입✕
귀여움

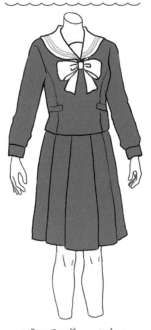

#화이트리본 #솔기

기본 타입✕
고상함

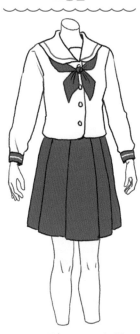

#와인컬러 #앞단추

블레이저

기본타입

#언니느낌
#블레이저
#스웨터

About & History

블레이저의 기원으로 영국 스포츠 웨어와 폴란드 군복 두 가지 설이 있다. 일본에서는 1960년대 후반에 처음 학교 교복으로 도입되었다. 블레이저 스타일은 세일러복보다 입고 벗기 편하고, 겹쳐 입기가 용이하며 학교마다 특색 있는 디자인을 만들기 쉽다는 독창성이 있어 주목을 받기 시작했다. 덕분에 오늘날 세일러복과 동등한 인지도를 가진 옷이 되었다.

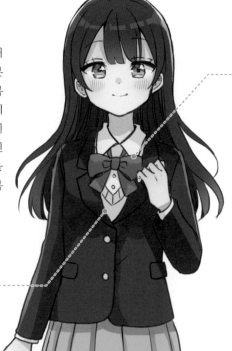

정장 스타일인 블레이저는 자칫 너무 어른스러워 보일 수 있지만, 가슴 쪽에 포인트로 리본을 달아주면 인상을 화사하게 바꿀 수 있음

블레이저 재킷 안에는 비교적 큰 사이즈 옷을 입기 때문에, 두꺼운 스웨터를 입더라도 큰 영향을 주지 않도록 디자인함

짙은 다크 블루 재킷이 상체를 날씬하게 보이도록 해줌. 반대로 스커트는 연한 베이지를 써서 부드럽고 유연한 느낌을 매칭

앳되어 보이기 쉬운 세일러복과 달리 블레이저는 어른스러운 인상을 연출할 수 있어!

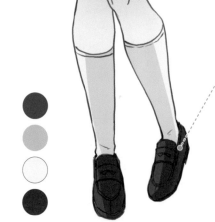

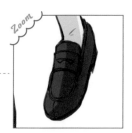

깔끔한 브라운 로퍼로 부드러운 이미지를 보여줌. 화이트 양말을 매칭하면 서로 잘 조화되어 차분한 이미지가 됨

Side

Back

재킷의 옷깃은 빳빳한 원
단이므로 몸에 맞게 형태
가 유지 되어 주름 이 생
기지 않고 쉽게 뒤집히지
않음

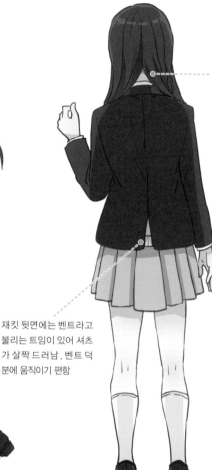

세일러복의 옷깃과 달리
블레이저는 목부분이 여
유있지 않음. 셔츠는 살짝
만 보이는 정도고, 목 라
인이 깔끔하게 디자인되
는 것이 특징

재킷 뒷면에는 벤트라고
불리는 트임이 있어 셔츠
가 살짝 드러남. 벤트 덕
분에 움직이기 편함

굽 있는 신발의 경우 옆에서
봤을 때 발뒤꿈치가 올라감.
종아리에 힘이 실려 평소보
다 더 굴곡져 보임

Point

블레이저 아이템 소개

🔵 리본

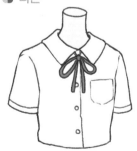

보통 블레이저 밑에 셔츠를 입고 있기 때
문에 목에 걸거나 멜 수 있는 타입의 리본
과 넥타이가 일반적이다.

🔵 주머니

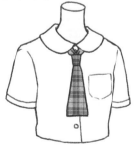

블레이저에는 주머니가 여러 개 있다. 정
장 스타일만이 가진 기능성이다.

🔵 스커트

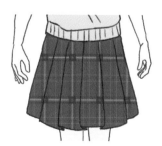

무지로도 있지만 무늬의 베리에이션이 다
양하다. 재킷의 길이를 고려하여 매칭해
보자.

기본 타입✕ 같은 계열의 컬러

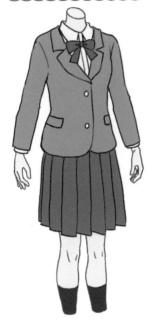

#블루리본 #그레이스커트

기본 타입✕ 컬러 체인지

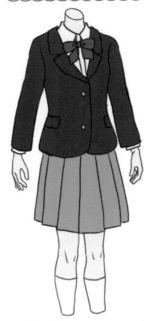

#어른스러움 #베이지스커트

기본 타입✕ 블루톤

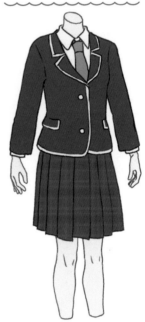

#화이트라인 #체크무늬

기본 타입✕ 어른스러운 그레이

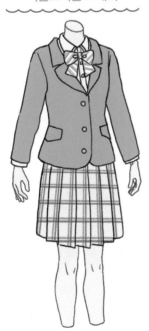

#화이트타이즈 #타탄체크

기본 타입✕ 모던함

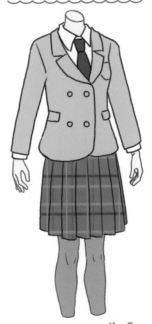

#넥타이 #더블버튼

기본 타입✕ 소녀다움

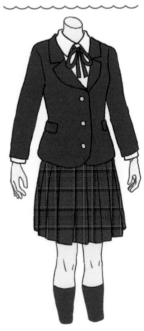

#끈달린리본 #빨간체크무늬

블레이저라고 하면 재킷이 특징인데, 멜빵 치마 스타일이 가능하다는 것이 세일러복과의 차이점이자 또 다른 특징이다. 블레이저만의 장점을 살려 셔츠와의 조합을 다양하게 시도해 보자.

기본 타입✕
점퍼 스커트

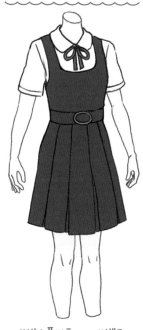

#박스플리츠 #벨트

기본 타입✕
청초함 그레이

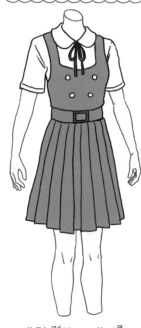

#모노컬러 #버클

기본 타입✕
세련된 편안함

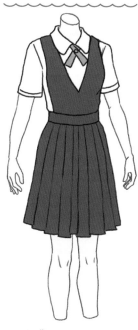

#V 넥 #크로스타이

기본 타입✕
어른스러움

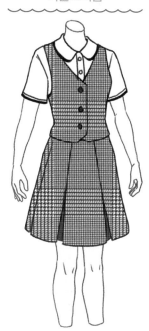

#하운즈투스체크 #리본없음

기본 타입✕
청춘

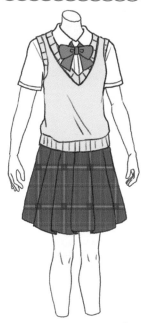

#베스트 #베이지 x 빨강

기본 타입✕
우등생

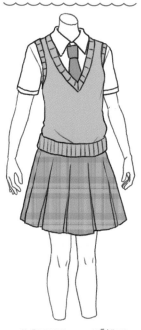

#그레이지 #청체크

Arrange 귀여운타입

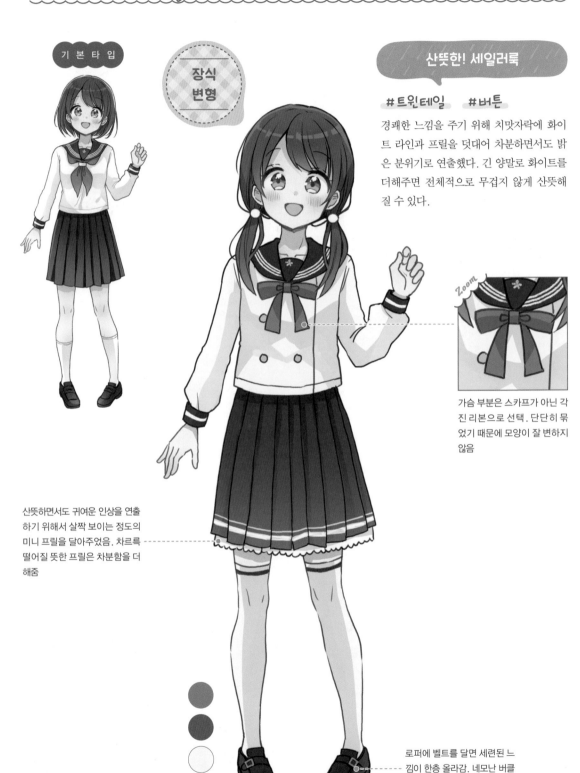

기 본 타 입

장식 변형

산뜻한! 세일러룩

#트윈테일 #버튼

경쾌한 느낌을 주기 위해 치맛자락에 화이트 라인과 프릴을 덧대어 차분하면서도 밝은 분위기로 연출했다. 긴 양말로 화이트를 더해주면 전체적으로 무겁지 않게 산뜻해질 수 있다.

Zoom

가슴 부분은 스카프가 아닌 각진 리본으로 선택. 단단히 묶였기 때문에 모양이 잘 변하지 않음

산뜻하면서도 귀여운 인상을 연출하기 위해서 살짝 보이는 정도의 미니 프릴을 달아주었음. 차르륵 떨어질 뜻한 프릴은 차분함을 더해줌

로퍼에 벨트를 달면 세련된 느낌이 한층 올라감. 네모난 버클이 원 포인트가 되어 줌

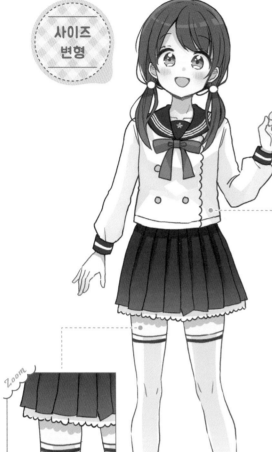

사이즈 변형

부드러운! 비스킷 디자인

#디자인재단 #치맛자락프릴

앞섶을 비스킷 모양으로 잘라서 색다른 느낌을 연출해보았다. 단순히 일직선으로 되어있는 것보다 화사하고 부드러운 인상을 준다. 디자인에 통일감을 주기 위해 프릴은 그대로 두고, 스커트 길이를 짧게 하여 산뜻함을 더해준다.

앞면이 교차되도록 착용하는 상의인데, 더블 버튼을 사용해서 옷이 뒤집힐 걱정이 없음. 디자인 커트로 소녀스러움을 더함

Zoom

절대영역을 최대한 활용한 짧은 기장. 튀지 않는 프릴 디자인이 니 하이 삭스와 절묘하게 어우러져 허벅지에 시선이 집중됨

컬러 변형

어두운 컬러를 바탕색으로 삼을 경우 포인트를 같은 계열의 컬러로 배색하면 조화를 이뤄 차분하고 자연스러워 보임

점잖고 귀여운 스타일

#우아함 #검소함

벽돌색은 브라운, 레드, 보라색 등을 복잡하게 조합한 컬러다. 옷깃, 소매 끝, 스커트가 진한 컬러로 되어 있는 만큼 리본은 옅은 컬러를 썼고, 상의도 화이트가 아닌 살짝 톤다운된 오프 화이트를 사용했다. 컬러 선택에 통일감이 생겨 분위기가 바뀐다.

여름 세일러✕ 귀여움

#투명감있는 블루 #무릎길이

미니 프릴 세일러✕ 귀여움

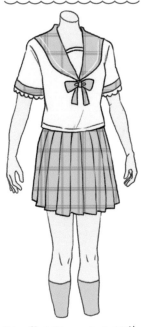

#소매끝레이스 #미니리본

소녀스러운 세일러✕ 귀여움

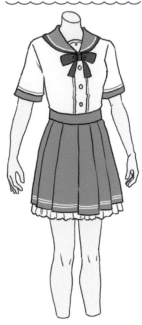

#핑크브라운 #프릴

프렌치 세일러✕ 귀여움

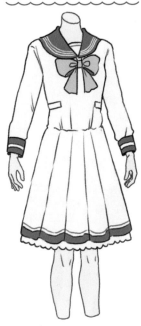

#일체형 #매니시그린

헤이세이※핑크 세일러✕ 귀여움

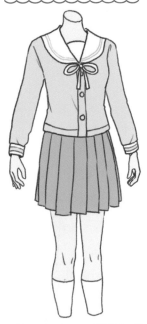

#핑크카디건 #끈달린리본

엘레강트한 세일러✕ 귀여움

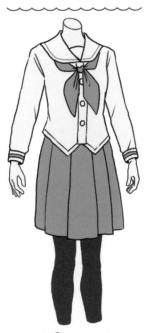

#디자인옷자락 #타이즈

※ 1989년부터 2019년까지 이어진 일본의 시대

왼쪽 페이지에는 세일러복, 오른쪽 페이지에는 블레이저를 그렸다. 모두 귀여운 타입으로 변화를 주었다. 같은 무늬나 장식, 아이템일지라도 다른 곳에 달면 분위기가 확 바뀐다. 실루엣 자체에 변화를 주어도 좋다.

여름 스타일✗ 귀여움

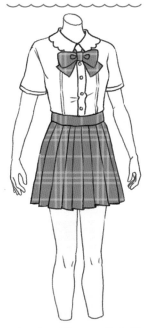

#상의집어넣음 #옷깃프릴

우아한 점퍼 스커트✗ 귀여움

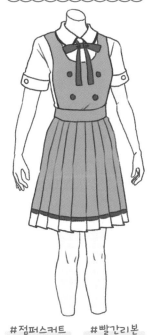

#점퍼스커트 #빨간리본

셔벗 컬러✗ 귀여움

#베스트 #그레이스커트

단정한 블레이저✗ 귀여움

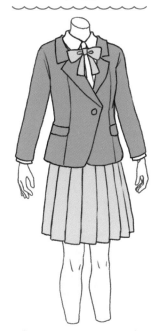

#같은계열의컬러 #어두운컬러

어른스러운 블레이저✗ 귀여움

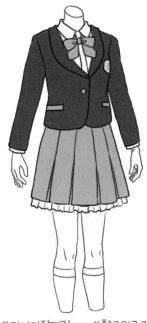

#미니기장재킷 #학교의로고

레이디 블레이저✗ 귀여움

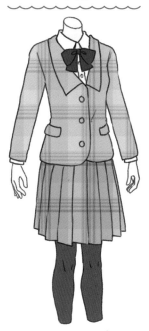

#체크무늬 #브라운타이즈

Arrange

기 본 타 입

장식
변형

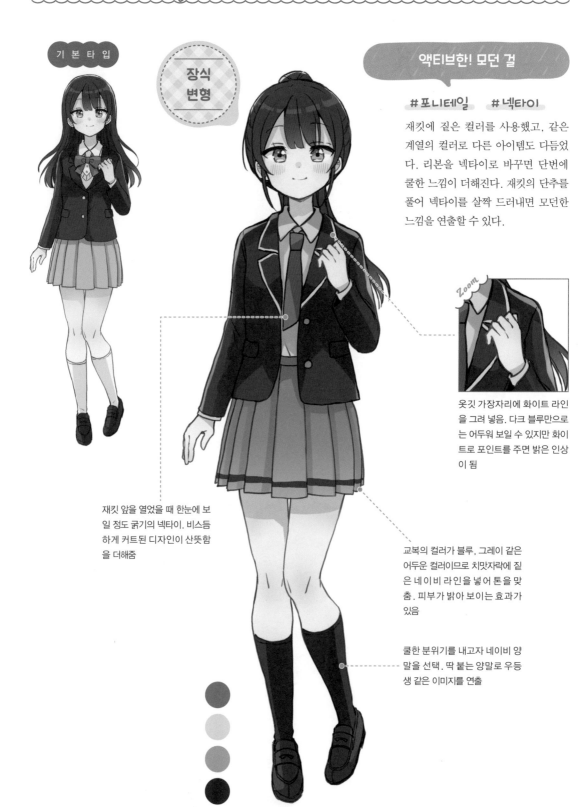

액티브한! 모던 걸

#포니테일　#넥타이

재킷에 짙은 컬러를 사용했고, 같은 계열의 컬러로 다른 아이템도 다듬었다. 리본을 넥타이로 바꾸면 단번에 쿨한 느낌이 더해진다. 재킷의 단추를 풀어 넥타이를 살짝 드러내면 모던한 느낌을 연출할 수 있다.

Zoom

옷깃 가장자리에 화이트 라인을 그려 넣음. 다크 블루만으로는 어두워 보일 수 있지만 화이트로 포인트를 주면 밝은 인상이 됨

재킷 앞을 열었을 때 한눈에 보일 정도 굵기의 넥타이. 비스듬하게 커트된 디자인이 산뜻함을 더해줌

교복의 컬러가 블루, 그레이 같은 어두운 컬러이므로 치맛자락에 짙은 네이비 라인을 넣어 톤을 맞춤. 피부가 밝아 보이는 효과가 있음

쿨한 분위기를 내고자 네이비 양말을 선택. 딱 붙는 양말로 우등생 같은 이미지를 연출

사이즈 변형

넉넉한 느낌! MIX 스타일

#세일러칼라　#넥타이

블레이저 스타일의 색감이나 넥타이는 그대로 두고 상의만 세일러 스타일로 변형해 믹스시켰다. 블레이저의 쿨한 인상 속에 세일러복만의 여성스러운 느낌이 가미됐다. 길이는 전체적으로 자연스럽게 조화를 이루도록 조절했다.

사이즈가 비교적 작은 넥타이. 학교 로고 같은 장식이나 무늬가 없어도 비스듬하게 커트된 디자인이 세련된 인상을 줌

옷깃 라인이 슬림한 반면 소매라인은 여유 있음. 같은 상의라도 부분마다 신축성을 다르게 줄 수 있음

컬러 변형

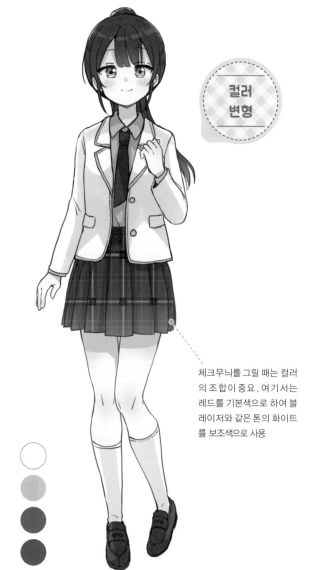

체크무늬를 그릴 때는 컬러의 조합이 중요. 여기서는 레드를 기본색으로 하여 블레이저와 같은 톤의 화이트를 보조색으로 사용

외출용! 화사한 블레이저

#화이트블레이저　#레드체크무늬

다소 무거워 보일 수 있는 블레이저 특유의 디자인에 화이트를 사용하여 인상을 확 바꾸었다. 또 옐로 라인과 단추로 발랄함과 화사함을 더해주었고, 궁합이 잘 맞는 빨강 타탄체크 스커트로 발끝까지 경쾌함을 연출했다.

대표적인 세일러복 X 쿨함

#무릎길이 #미니넥타이

야미카와※ 세일러복 X 쿨함

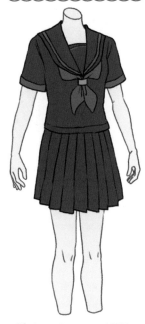

#빨간스카프 #강약주기

성실한 느낌의 세일러복 X 쿨함

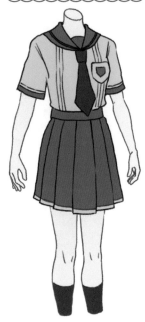

#가슴주머니 #학교의로고

우아한 세일러복 X 쿨함

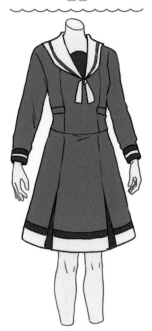

#미니넥타이 #슬릿

가을빛 세일러복 X 쿨함

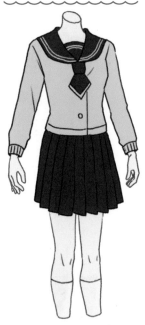

#레트로감성 #차분한컬러

마린룩 세일러복 X 쿨함

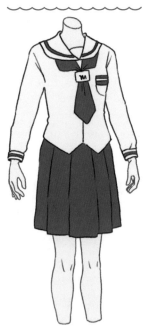

#마린블루 #파란스카프

※ 살짝 아파 앓고 있어서 그 모습이 귀엽다는 뜻. 이에
맞게 파스텔 컬러가 많이 쓰이지만 블랙도 사용된다.

세일러복과 블레이저를 쿨한 타입으로 변형했다. 귀여운 타입과는 달리 차분한 인상이므로 채도가 낮은 컬러를 사용했다. 강조색은 스카프나 넥타이 같은 소품에 넣어 보았다.

스포티한 블레이저✕ 쿨함

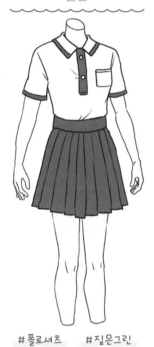

#폴로셔츠 #짙은그린

심플한 블레이저✕ 쿨함

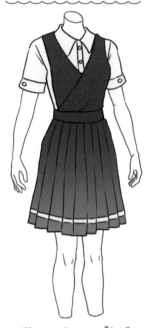

#점퍼스커트 #흰셔츠

캐주얼한 블레이저✕ 쿨함

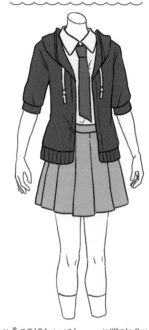

#후드집업가디건 #빨간넥타이

학생회풍 블레이저✕ 쿨함

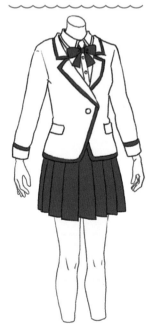

#코코아컬러 #버튼

대표적인 블레이저✕ 쿨함

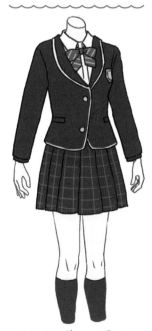

#스트라이프리본 #학교의로고

딱 핏된 블레이저✕ 쿨함

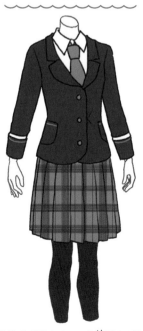

#그레이넥타이 #블랙타이즈

Arrange 메르헨타입

장식
변형

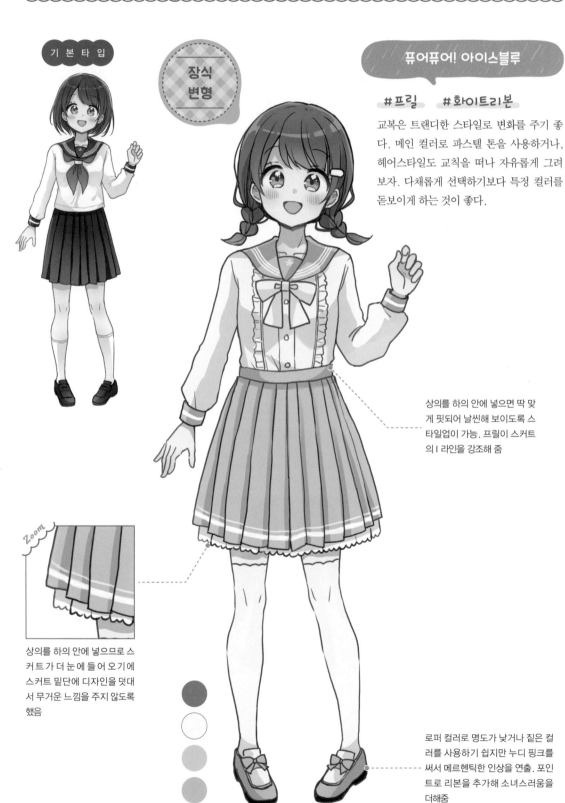

퓨어퓨어! 아이스블루

#프릴 #화이트리본

교복은 트랜디한 스타일로 변화를 주기 좋
다. 메인 컬러로 파스텔 톤을 사용하거나,
헤어스타일도 교칙을 떠나 자유롭게 그려
보자. 다채롭게 선택하기보다 특정 컬러를
돋보이게 하는 것이 좋다.

상의를 하의 안에 넣으면 딱 맞
게 핏되어 날씬해 보이도록 스
타일업이 가능. 프릴이 스커트
의 I 라인을 강조해 줌

상의를 하의 안에 넣으므로 스
커트 가 더 눈에 들어 오 기에
스커트 밑단에 디자인을 덧대
서 무거운 느낌을 주지 않도록
했음

로퍼 컬러로 명도가 낮거나 짙은 컬
러를 사용하기 쉽지만 누디 핑크를
써서 메르헨틱한 인상을 연출. 포인
트로 리본을 추가해 소녀스러움을
더해줌

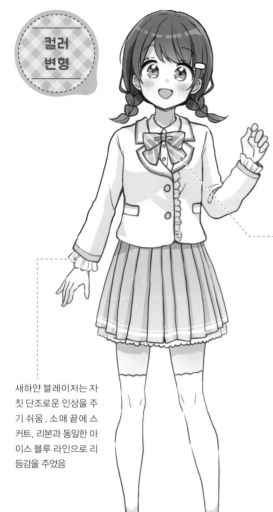

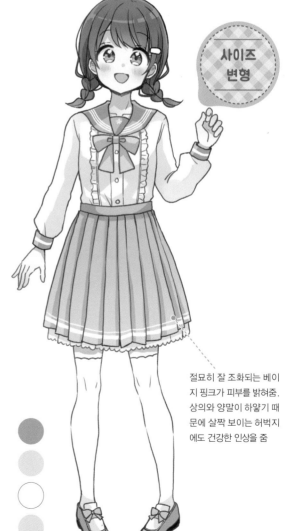

컬러 변형

깔끔한! 화이트 블레이저 스타일

#아이스블루　　#리본

블레이저는 기장이 중요하다. 길게 하면 몸에 맞게 단정하고 차분한 인상을 주고, 짧게 하면 산뜻하고 소녀다운 분위기로 바뀐다. 이번에는 짧은 기장으로 해서 스커트와의 균형을 맞췄다.

Zoom

베이비 블루의 빅 리본이 화이트 블레이저와 잘 어우러짐. 리본이 옷깃보다 더 앞에 나와 있기 때문에 더욱 임팩트 있음

새하얀 블레이저는 자칫 단조로운 인상을 주기 쉬움. 소매 끝에 스커트, 리본과 동일한 아이스 블루 라인으로 리듬감을 주었음

사이즈 변형

절묘히 잘 조화되는 베이지 핑크가 피부를 밝혀줌. 상의와 양말이 하얗기 때문에 살짝 보이는 허벅지에도 건강한 인상을 줌

내추럴한! 핑키걸

#누디핑크　　#옐로리본

내추럴한 분위기를 강조하기 위해 차가운 컬러가 아닌 따뜻한 계열의 핑크를 사용했다. 누디 베이지에 가까운 핑크는 얼굴 피부 톤과 잘 어울리고 화사하게 보이도록 해주는 컬러다. 강조색인 옐로로 가슴 리본을 추가했다.

그린 세일러복✕ 메르헨 타입

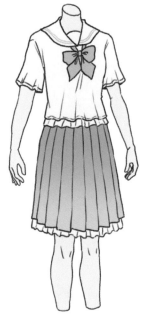

#그러데이션 #치맛자락프릴

엔젤 세일러복✕ 메르헨 타입

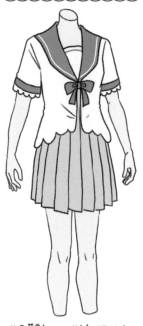

#오픈형 #날개모티브

레트로 걸 세일러복✕ 메르헨 타입

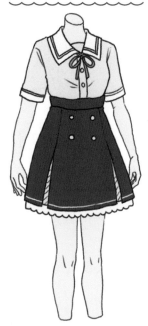

#하이웨이스트 #슬릿

사랑스러운 세일러복✕ 메르헨 타입

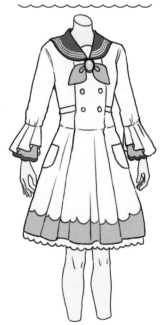

#일체형 #치맛자락프릴

소녀스러운 세일러복✕ 메르헨 타입

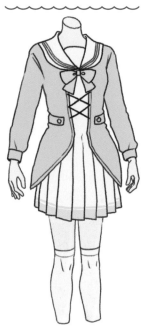

#연미복 #민트블루

플로럴 세일러복✕ 메르헨 타입

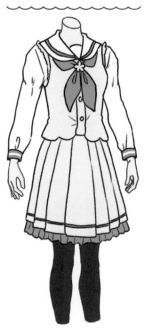

#퍼프슬리브 #베스트

옷 실루엣에 대한 고정관념을 없애고 세일러복과 블레이저를 메르헨 타입으로 변형했다. 소매 혹은 밑단 모양이라든지 셋업 스타일로의 시도 등 메르헨을 테마로 새롭게 디자인해 보자.

빅리본 블레이저✕ 메르헨 타입

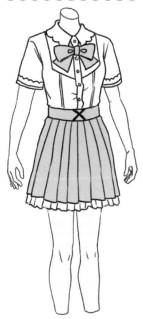

#웨스트마크 #베이지

소녀스러운 블레이저✕ 메르헨 타입

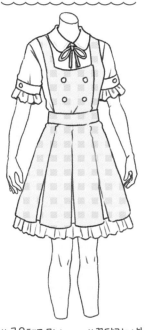

굵은체크무늬 # 끈달린리본

플레어 블레이저✕ 메르헨 타입

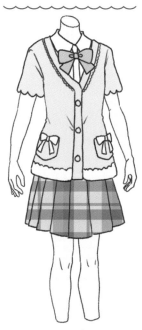

주머니에달린리본 # 레이스

로맨틱한 블레이저✕ 메르헨 타입

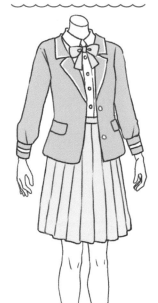

#시보리슬리브 #같은계열의컬러

우아한 블레이저✕ 메르헨 타입

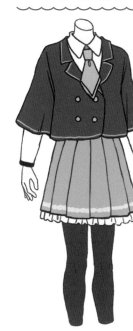

#볼레로 #미니넥타이

고급스러운 블레이저✕ 메르헨 타입

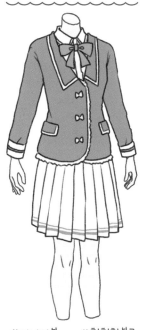

#미니리본 #칙칙한블루

옷깃
(블레이저)

셔츠 옷깃은 튀지 않게 한다. 어디까지나 블레이저 위주의 스타일이므로 옷깃의 장식이나 형태는 주변과 어우러질 정도로만 다듬는 것이 좋다. 프릴과 레이스의 무늬도 최대한 작게 그려 넣었다.

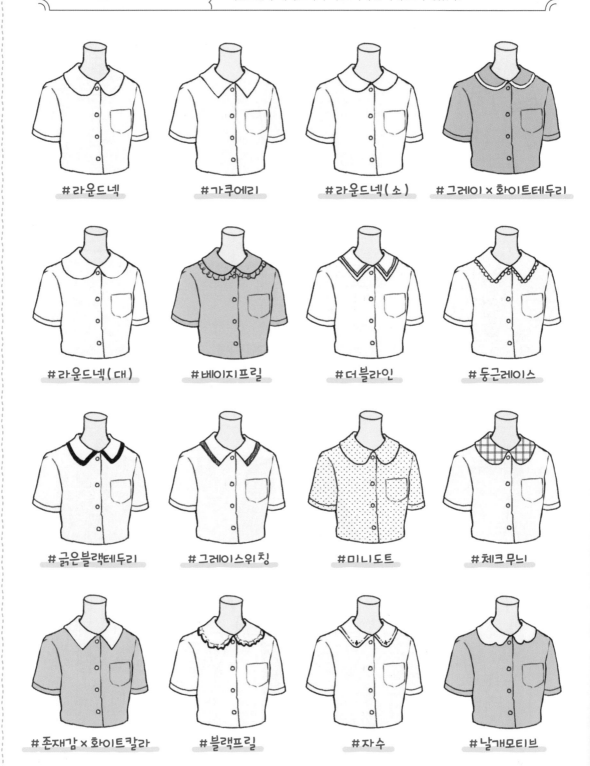

#라운드넥　　#가쿠에리　　#라운드넥(소)　　#그레이 x 화이트테두리

#라운드넥(대)　　#베이지프릴　　#더블라인　　#둥근레이스

#굵은블랙테두리　　#그레이스위칭　　#미니도트　　#체크무늬

#존재감 x 화이트칼라　　#블랙프릴　　#자수　　#날개모티브

옷깃
(세일러복)

세일러복은 지역에 따라 옷깃의 크기와 형태, 착용 방법 등에 차이가 있어 그 종류가 다양하다. 옷깃은 세일러복의 가장 중요한 포인트이므로 컬러, 라인, 안에 덧댈 천 등을 잘 모색해서 디자인해 보자.

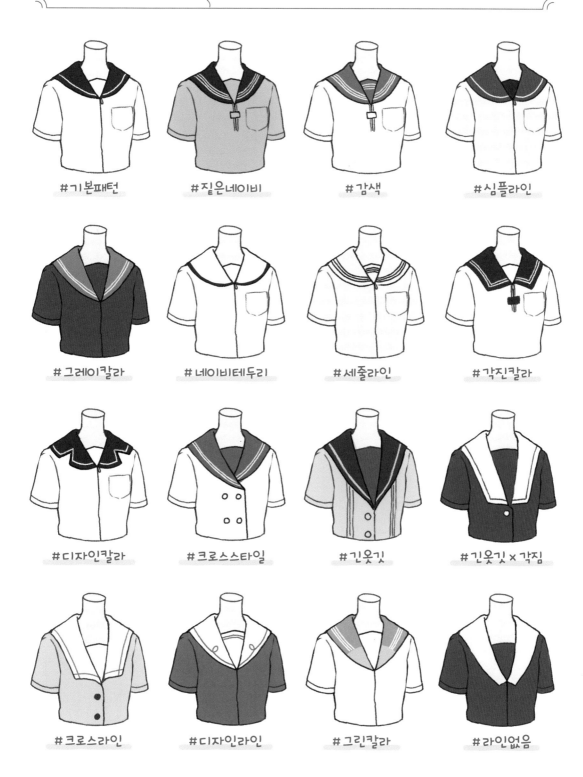

#기본패턴 #짙은네이비 #감색 #심플라인

#그레이칼라 #네이비테두리 #세줄라인 #각진칼라

#디자인칼라 #크로스스타일 #긴옷깃 #긴옷깃×각짐

#크로스라인 #디자인라인 #그린칼라 #라인없음

리본

블레이저 스타일에 달아주는 리본이다. 옷깃에 스트랩을 넣어 숨기는 타입이 대부분이며, 옷깃 끝에 스트랩이 살짝 보일 수도 있다. 사이즈나 무늬, 묶는 방법 등으로 차이가 생긴다.

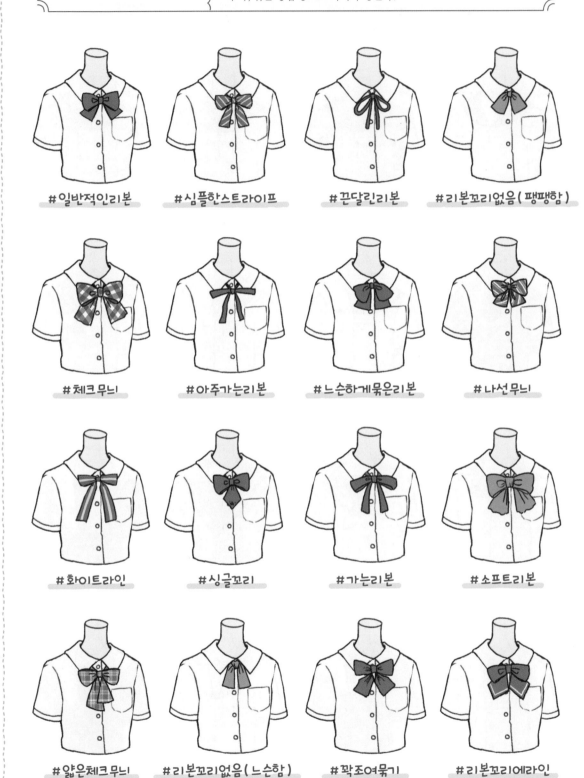

#일반적인리본 #심플한스트라이프 #끈달린리본 #리본꼬리없음(팽팽함)

#체크무늬 #아주가는리본 #느슨하게묶은리본 #나선무늬

#화이트라인 #싱글꼬리 #가는리본 #소프트리본

#얇은체크무늬 #리본꼬리없음(느슨함) #꽉조여묶기 #리본꼬리에라인

넥타이

블레이저와 함께 착용하는 넥타이이다. 여자 교복과 매칭하는 넥타이는 길이와 무늬 등 디자인이 다양하다. 스카프 같은 원단을 사용하면 부드러운 감촉이 살아나 한층 더 고급스럽고 화사해보일 수 있다.

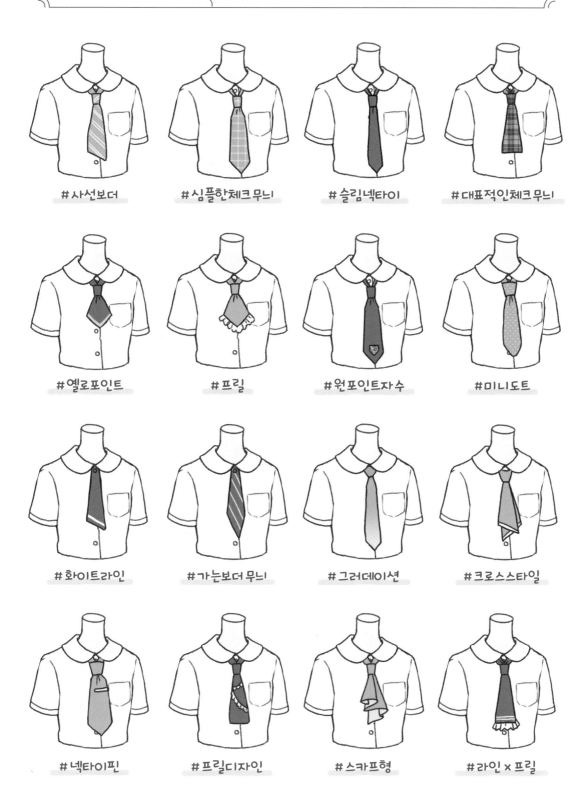

#사선보더 #심플한체크무늬 #슬림넥타이 #대표적인체크무늬

#옐로포인트 #프릴 #원포인트자수 #미니도트

#화이트라인 #가는보더 무늬 #그러데이션 #크로스스타일

#넥타이핀 #프릴디자인 #스카프형 #라인 x 프릴

#대표적인스카프

#넥타이모양

#심플한화이트리본

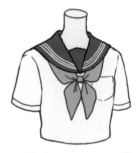

#일반적인스카프매듭

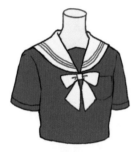

#사선컷리본

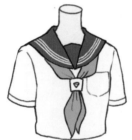

#스카프핀

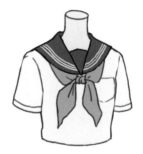

#느슨하게묶기

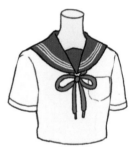

#가는리본

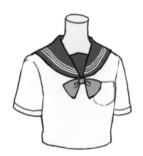

#미니리본

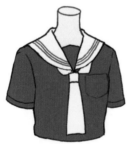

#화이트넥타이모양

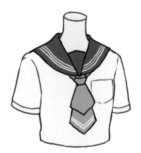

#더블타이

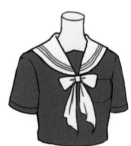

#리본매듭

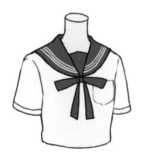

#꼭조여묶기

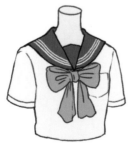

#큰리본타입

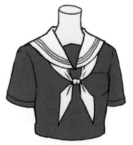

#느슨하게묶은스카프

#타이트하게묶은스카프

아이돌 의상

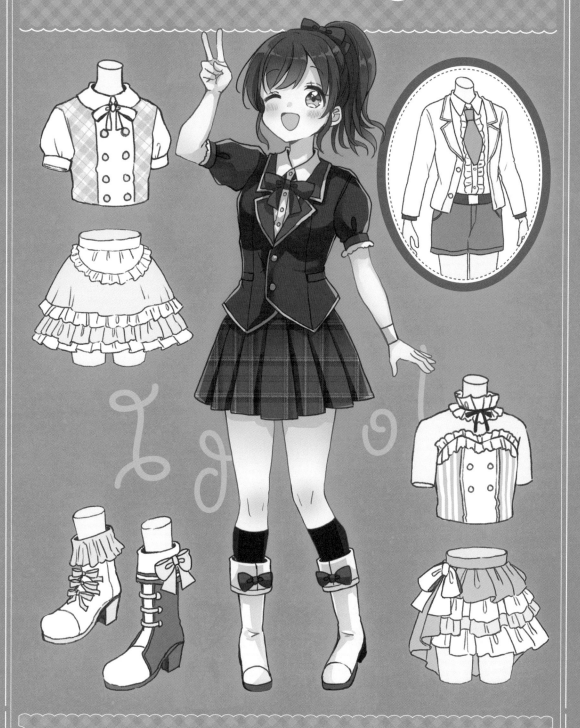

아이돌 의상

#개성
#컨셉트
#멤버들의이미지컬러

About & History

일본의 아이돌 의상은 연대마다 크게 다르다. 70~80년대 초반 아이돌은 솔로가 아니면 많아야 2~3명 그룹이었기 때문에 의상을 통일하는 경우가 대부분이었다. 80년대 후반부터 90년대 초반에 걸쳐 10명 규모의 아이돌 그룹이 많아지면서 의상 디자인이 각 멤버의 개성을 살리는 방향으로 바뀌었다. 멤버마다 장식을 살짝 바꾸거나 컬러를 조절해 차이를 주고 있다.

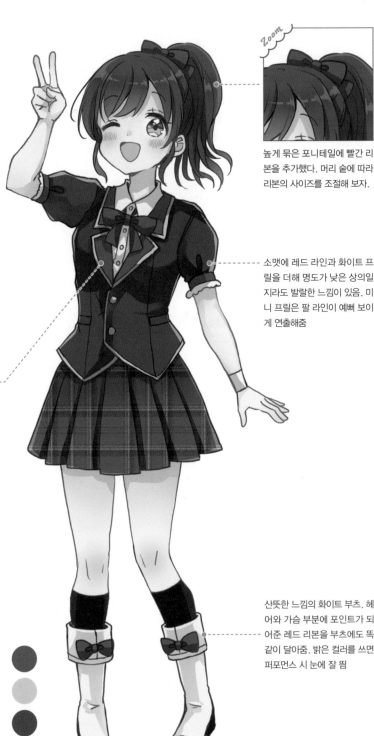

높게 묶은 포니테일에 빨간 리본을 추가했다. 머리 숱에 따라 리본의 사이즈를 조절해 보자.

소맷에 레드 라인과 화이트 프릴을 더해 명도가 낮은 상의일지라도 발랄한 느낌이 있음. 미니 프릴은 팔 라인이 예뻐 보이게 연출해줌

옷깃과 리본의 컬러를 맞추면 리본의 존재감이 그대로 유지되면서 자연스러운 디자인으로 남음. 과하지 않아서 얼굴 표정에 시선이 가게 됨

산뜻한 느낌의 화이트 부츠. 헤어와 가슴 부분에 포인트가 되어준 레드 리본을 부츠에도 똑같이 달아줌. 밝은 컬러를 쓰면 퍼포먼스 시 눈에 잘 띔

아이돌의 주제나 콘셉트를 미리 정한 뒤 디자인하면 중심이 흔들리지 않을 거야!

Side

Back

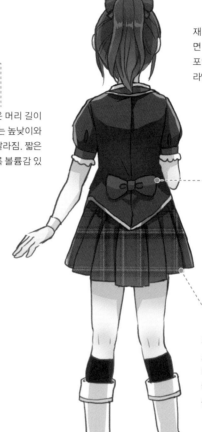

재킷 뒤편에 리본을 달아주
면 큰 임팩트를 줄 수 있음.
포인트가 되는 동시에 허리
라인을 잡아주기도 함

포니테일은 머리 길이
에 따라 묶는 높낮이와
볼륨감이 달라짐. 짧은
머리일수록 볼륨감 있
어 보임

뒤에서 봤을 때 스커트가
A 라인으로 퍼져 있음. 개
더의 폭이 넓으면 캐주얼
하고 소녀다운 느낌이 연
출됨

굽이 두꺼운 부츠를 신으면 많
이 움직여도 안정감 있고 스타
일 업에도 효과가 있음. 밑창에
레드 포인트를 넣음

Point

아이돌 의상의 아이템 소개

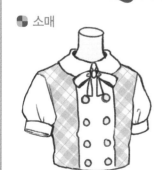

⬤ 소매

아이돌은 춤을 추기 때문에 팔을 많이 움
직인다. 따라서 시선이 자주 가는 소매는
중요한 포인트가 되어준다.

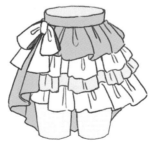

⬤ 스커트

팬츠 스타일의 의상도 있지만 스커트 스
타일이 훨씬 더 많다. 콘셉트에 맞게 스커
트 기장을 조절해 보자.

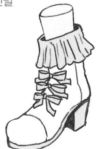

⬤ 신발

움직이기 편하면서도 스타일 업 효과가
있는 두꺼운 굽이나, 안정감이 있는 부츠
를 추천한다.

기본 타입✕ 서머룩

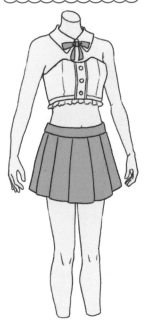

#뷔스티에 #미니스커트

기본 타입✕ 케이프

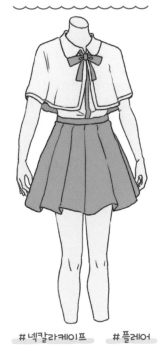

#넥칼라케이프 #플레어

기본 타입✕ 센터

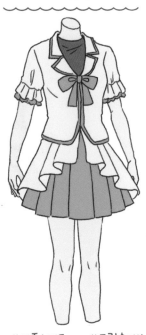

#이중스커트 #프릴슬리브

기본 타입✕ 투톤

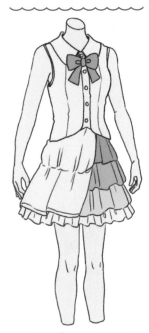

#탱크톱 #스위칭

기본 타입✕ 고딕한 스타일

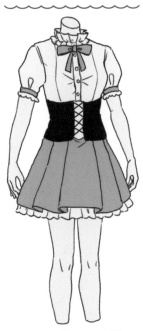

#크로스끈 #프릴

기본 타입✕ 재킷

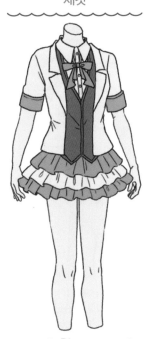

#3단프릴 #베스트

기본 타입들의 차이를 보여주기 위해 일부러 컬러를 통일했다. 부분적으로 모양을 바꾸거나 장식 양을 조절하면 전혀 다른
콘셉트의 아이돌 의상을 만들 수 있다. 실루엣을 떠올리면서 디자인해 보자.

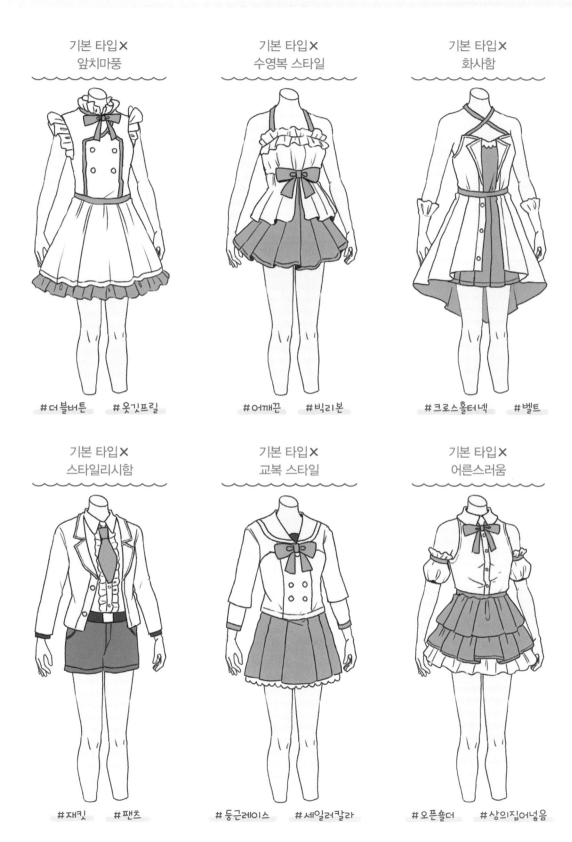

기본 타입×
앞치마풍

#더블버튼 #옷깃프릴

기본 타입×
수영복 스타일

#어깨끈 #빅리본

기본 타입×
화사함

#크로스홀터넥 #벨트

기본 타입×
스타일리시함

#재킷 #팬츠

기본 타입×
교복 스타일

#둥근레이스 #세일러칼라

기본 타입×
어른스러움

#오픈숄더 #상의집어넣음

Arrange

기본 타입

장식
변형

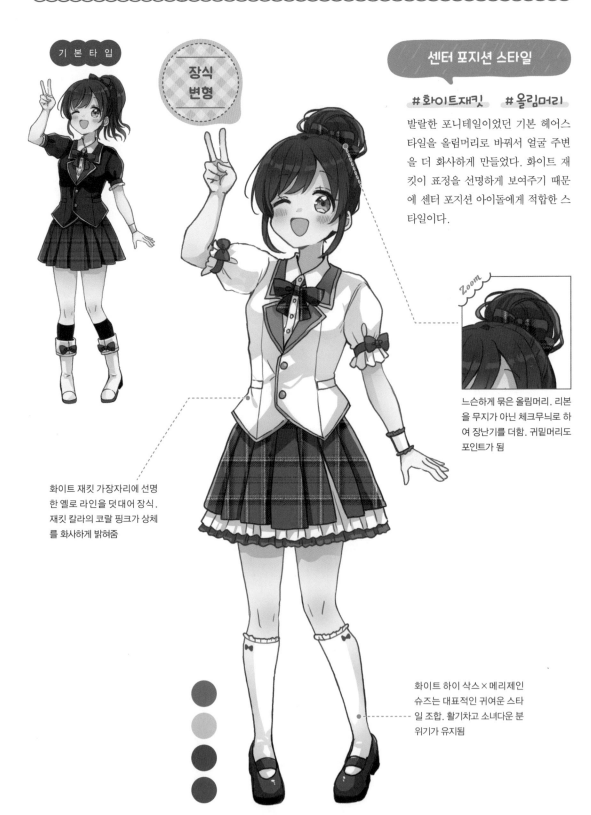

센터 포지션 스타일

#화이트재킷 #올림머리

발랄한 포니테일이었던 기본 헤어스
타일을 올림머리로 바꿔서 얼굴 주변
을 더 화사하게 만들었다. 화이트 재
킷이 표정을 선명하게 보여주기 때문
에 센터 포지션 아이돌에게 적합한 스
타일이다.

Zoom

느슨하게 묶은 올림머리. 리본
을 무지가 아닌 체크무늬로 하
여 장난기를 더함. 귀밑머리도
포인트가 됨

화이트 재킷 가장자리에 선명
한 옐로 라인을 덧대어 장식.
재킷 칼라의 코랄 핑크가 상체
를 화사하게 밝혀줌

화이트 하이 삭스×메리제인
슈즈는 대표적인 귀여운 스타
일 조합. 활기차고 소녀다운 분
위기가 유지됨

캐주얼하고 활기 넘치는 스타일

#블라우스　　#상의집어넣음

재킷을 과감히 생략하여 블라우스 스타일로 그려보았
다. 상의를 스커트 안에 넣으면 자연스럽게 허리 라인
이 드러나 A 라인을 예쁘게 보여줄 수 있다. 딱 맞게
핏이 된 의상이 부드러우면서도 캐주얼한 스타일로
빠르게 변신시켜준다.

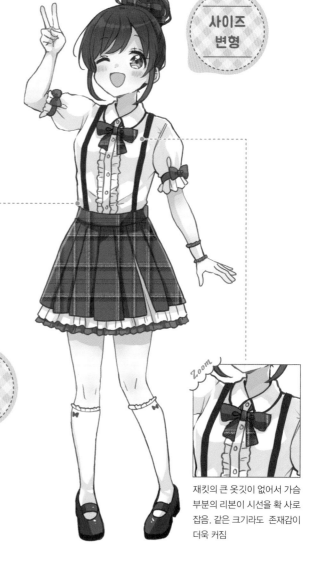

사이즈
변형

단추 옆에 프릴 장식이 있어 상
의를 스커트 안에 넣어도 단조
롭지 않음. 봉제 라인을 일부러
드러내는 것이 포인트

Zoom

재킷의 큰 옷깃이 없어서 가슴
부분의 리본이 시선을 확 사로
잡음. 같은 크기라도 존재감이
더욱 커짐

컬러
변형

복잡해 보이지만 옐로의 농도를 바꿨을 뿐 같
은 계열 컬러의 체크무늬를 사용. 원색과 어두
운 채도의 컬러를 적절히 조합하면 예쁜 체크
무늬가 나옴

자신만의 어른스러운 lady

#옐로　　#베스트

화이트를 바탕으로 어두운 블루 그린에 옐로를 배색
했고, 자연스럽게 어우러지는 베이지 컬러를 사용해
성숙한 여성미를 연출했다. 상의는 차가운 컬러를 써
서 날씬해 보이게, 따뜻한 컬러는 하의에 사용하여 볼
륨을 더했다.

러프한 느낌✕
귀여움

#그러데이션프릴　#오프숄더

활기찬 컬러✕
귀여움

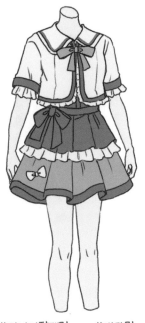

#미니기장재킷　#비타민

투톤✕
귀여움

#청체크　#청초함

어른스러움✕
귀여움

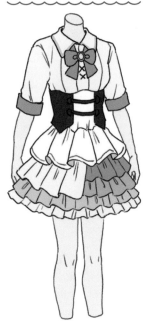

#오부슬리브　#코르셋

비비드✕
귀여움

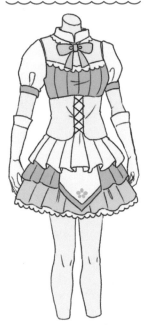

#장갑　#데콜테

소녀스러운 핑크✕
귀여움

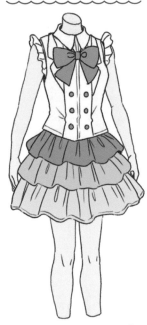

#숄더프릴　#빅리본

화이트를 기본 컬러로 하여 비비드한 컬러를 채색해 포인트를 주거나 화이트에 잘 어울리는 연한 컬러를 사용하는 등 귀여
운 타입의 다양한 베리에이션을 찾아보자. 같은 계열의 컬러로 통일하면 다듬기 쉬워진다.

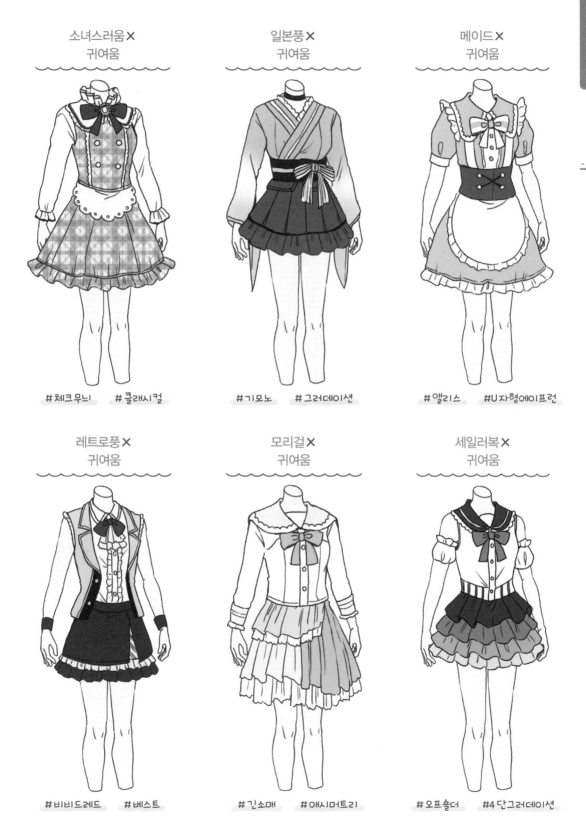

소녀스러움✕
귀여움

#체크무늬 #클래시컬

일본풍✕
귀여움

#기모노 #그러데이션

메이드✕
귀여움

#앨리스 #U자형에이프런

레트로풍✕
귀여움

#비비드레드 #베스트

모리걸✕
귀여움

#긴소매 #애시머트리

세일러복✕
귀여움

#오프숄더 #4단그러데이션

Arrange

쿨한타입

기 본 타 입

장식
변형

흑백 쿨 뷰티

#롱헤어 #절대영역

올림머리를 하면 활기찬 인상이 되지
만 머리를 푼다면 청초하고 차분하게
바뀐다. 재킷이나 전체 컬러감을 다운
시켜 쿨하게 보이도록 했으며, 리본도
그레이로 배색하여 전체적으로 깔끔
하게 디자인했다.

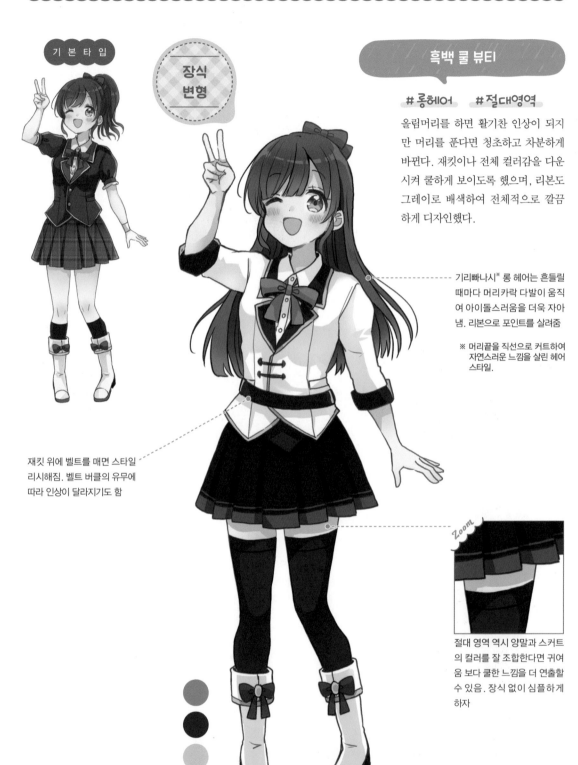

기리빠나시* 롱 헤어는 흔들릴
때마다 머리카락 다발이 움직
여 아이돌스러움을 더욱 자아
냄. 리본으로 포인트를 살려줌

※ 머리끝을 직선으로 커트하여
자연스러운 느낌을 살린 헤어
스타일.

재킷 위에 벨트를 매면 스타일
리시해짐. 벨트 버클의 유무에
따라 인상이 달라지기도 함

절대 영역 역시 양말과 스커트
의 컬러를 잘 조합한다면 귀여
움 보다 쿨한 느낌을 더 연출할
수 있음. 장식 없이 심플하게
하자

휘리릭 의상 체인지 스타일

#데콜테 **#분리형칼라**

목선을 과감히 드러낸 어른스러운 스타일이다. 공연 중에 의상을 빨리 갈아입어야 하는 상황을 고려했다. 팔에 허전한 느낌이 들지 않도록 장갑을 껴서 성숙한 분위기 가운데 쿨한 인상을 남겼다.

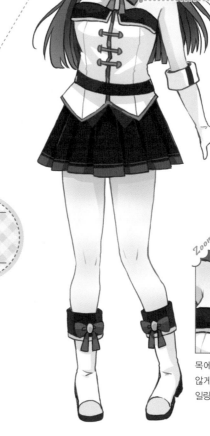

사이즈 변형

팔꿈치까지 닿는 긴 장갑. 윗부분이 접혀있어 눈에 쉽게 띄지만 의상에 맞춘 화이트 장갑이므로 자연스럽게 어우러짐

컬러 변형

Zoom

목에 리본을 장식하면 과하지 않게 콘셉트에 딱 맞도록 스타일링 할 수 있음

다크 블루 재킷과 다르게 스커트에 보라색 그러데이션을 사용하여 늦은 저녁 무렵의 하늘의 신비로움을 담음

온 하늘! 반짝이는 girl

#그러데이션 **#라벤더**

반짝이는 별, 밤하늘이 떠오르는 컬러로 만들었다. 귀여운 컬러와 다르게 차가운 컬러를 사용한 그러데이션은 쿨한 스타일에 딱 맞는 조합이다. 포인트로 넣은 노란빛이 마치 별처럼 시선을 끈다.

여우✕
쿨함

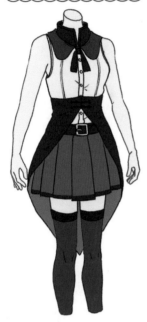

#테일컷 #안감

애시머트리✕
쿨함

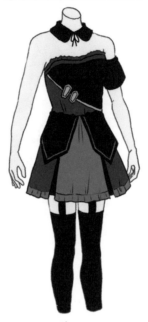

#미니리본 #가터

어른스러움✕
쿨함

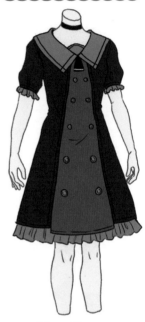

#고딕한스타일 #수녀

우아함✕
쿨함

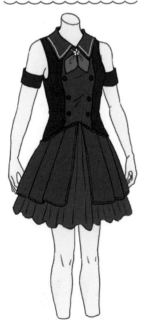

#진빨강 #타이스카프

보이시✕
쿨함

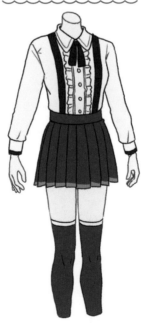

#프릴 #가장자리라인

섹시✕
쿨함

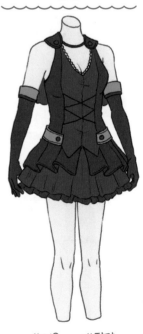

#여우 #장갑

쿨한 타입의 의상을 만들 때 어두운 컬러를 떠올리기 쉽다. 하지만 강조색과의 조합이나 그러데이션, 컬러의 가짓수를 고려하면 밝은 컬러를 써도 충분히 쿨한 스타일을 만들 수 있다. 다양한 장식과 컬러를 시도해 보자.

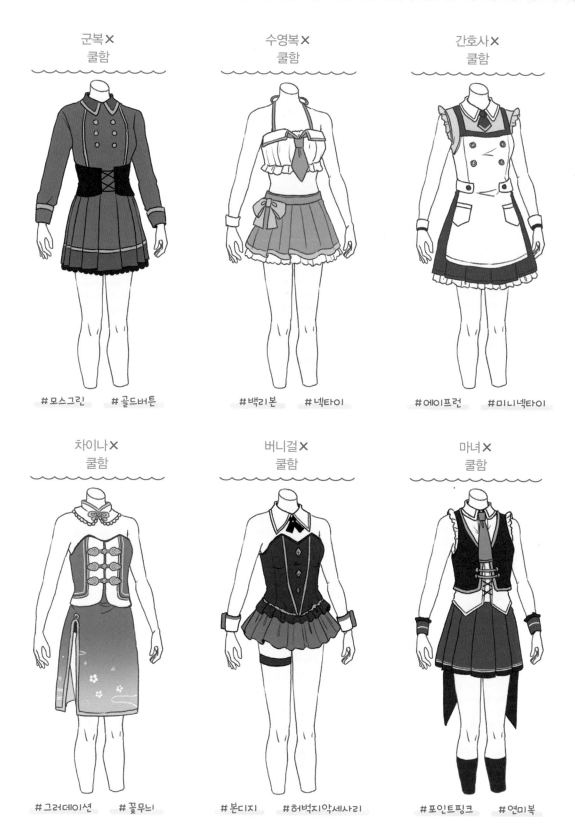

군복✕
쿨함

#모스그린 #골드버튼

수영복✕
쿨함

#백리본 #넥타이

간호사✕
쿨함

#에이프런 #미니넥타이

차이나✕
쿨함

#그러데이션 #꽃무늬

버니걸✕
쿨함

#본디지 #허벅지악세사리

마녀✕
쿨함

#포인트핑크 #연미복

Arrange

기본타입

장식
변형

맨 앞의 너밖에 안 보여 girl

#방울폼폼이　　#캔디

흰 바탕에 비비드한 핑크가 눈에 띄는 메
르헨 스타일이다. 가볍게 흔들리는 양 갈
래에 털 방울 머리끈을 달아서 부드러운
인상으로 다듬었다. 프릴과 장식을 추가
하지 않고도 컬러의 조합만으로 메르헨
느낌을 연출할 수 있다.

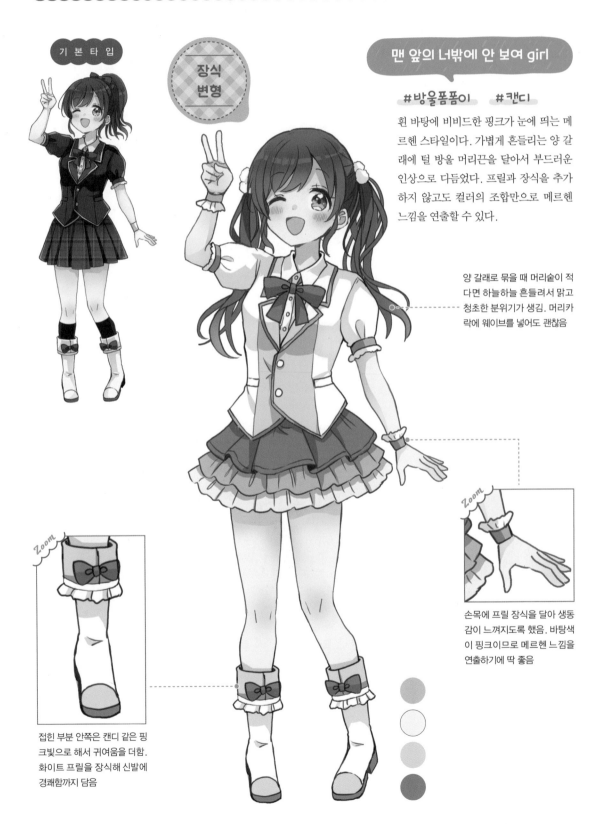

양 갈래로 묶을 때 머리숱이 적
다면 하늘하늘 흔들려서 맑고
청초한 분위기가 생김. 머리카
락에 웨이브를 넣어도 괜찮음

Zoom

손목에 프릴 장식을 달아 생동
감이 느껴지도록 했다. 바탕색
이 핑크이므로 메르헨 느낌을
연출하기에 딱 좋음

Zoom

접힌 부분 안쪽은 캔디 같은 핑
크빛으로 해서 귀여움을 더함.
화이트 프릴을 장식해 신발에
경쾌함까지 담음

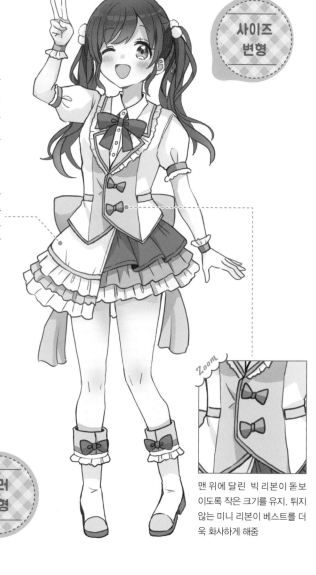

흔들흔들 빅 리본 스타일

#3단프릴 #빅리본

스커트는 좌우를 언밸런스하게 잡아 기장에 차이를
두었다. 같은 3단 프릴이지만 아예 다른 폭의 디자인
을 넣어 다채로운 매력을 보여준다. 허리 뒤쪽에 큰
리본을 달아 움직일 때마다 흔들리는 화려함을 의도
했다.

사이즈 변형

왼쪽은 화이트×핑크로 메르헨 무
드를 살리고 오른쪽은 기존의 스
커트 디자인을 남겨 전체적으로
귀엽고 화려한 실루엣이 되도록
만들었음

Zoom

맨 위에 달린 빅 리본이 돋보
이도록 작은 크기를 유지. 튀지
않는 미니 리본이 베스트를 더
욱 화사하게 해줌

컬러 변형

맨 위에 비비드한 블루, 중간에는
아이스 블루, 하단에는 연한 옐로
로 프릴을 달아주어 뚜렷하면서도
부드러운 분위기를 자아냄

뚜렷한 청춘 스타일

#블루담당 #연한옐로

뚜렷한 스카이블루가 메인 컬러다. 차가운 컬러는 얼핏
봤을 때 쿨한 느낌이 들기 쉽지만 헤어스타일과 의상의
실루엣이 메르헨 느낌을 연출하고 있기 때문에 문제없
다. 하단에 산뜻한 연한 옐로 프릴을 달아주면 포인트가
된다.

캔디✕ 메르헨

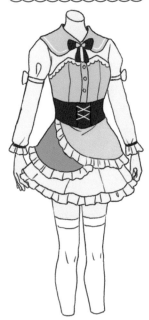

#코튼캔디　#긴소매

소녀스러움✕ 메르헨

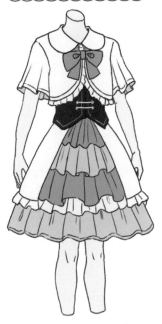

#드레스　#케이프

산뜻함✕ 메르헨

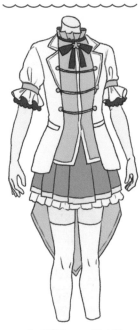

#테일컷　#I라인

애시머트리✕ 메르헨

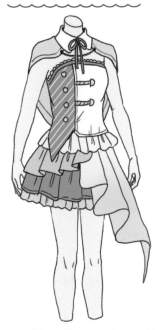

#디자인케이프　#그러데이션

요정✕ 메르헨

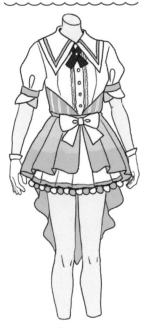

#유니콘　#장갑

핑크✕ 메르헨

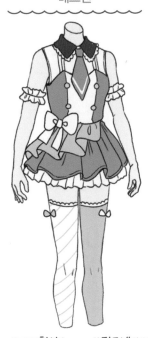

#비대칭삭스　#핑크넥타이

아이돌 의상×메르헨은 최강의 조합이다. 파스텔컬러로 전체적인 컬러감을 통일한 후 하얀 장식을 넣는 것도 하나의 방법이다. 다크하고 시크한 컬러는 다크 메르헨이 된다.

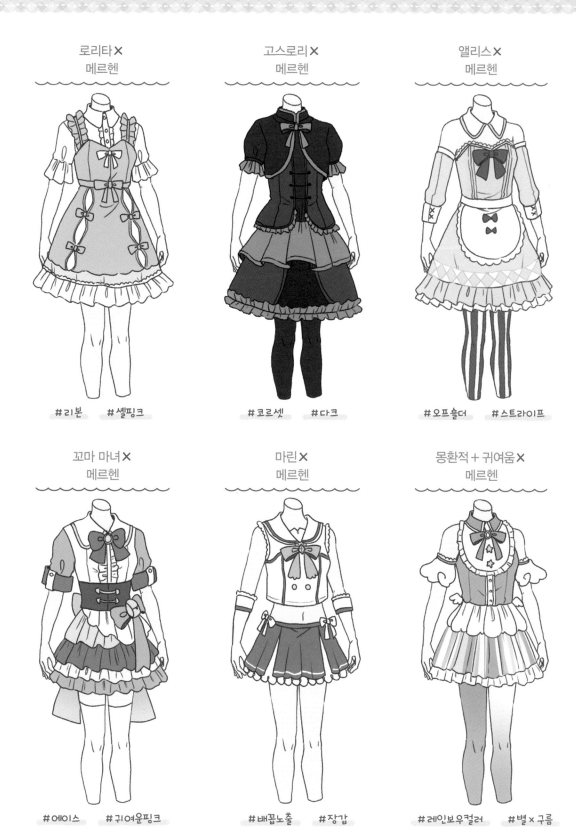

로리타✕
메르헨

#리본　#셀핑크

고스로리✕
메르헨

#코르셋　#다크

앨리스✕
메르헨

#오프숄더　#스트라이프

꼬마 마녀✕
메르헨

#에이스　#귀여운핑크

마린✕
메르헨

#배꼽노출　#장갑

몽환적 + 귀여움✕
메르헨

#레인보우컬러　#별×구름

105

상의

아이돌 상의는 정해진 형태가 없다. 옷깃 주변이나 목 부분의 디자인을 궁리해 보자. 프릴 이외에 아이돌다운 장식을 늘려보는 것도 방법이다.

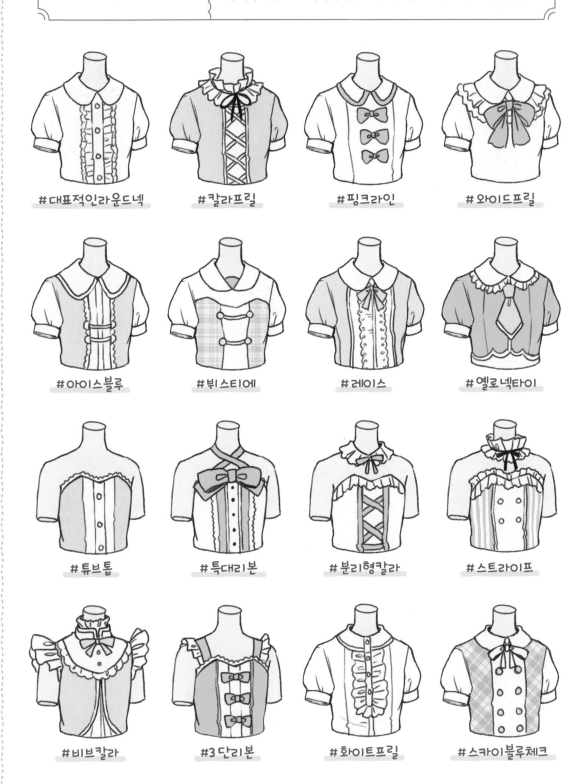

#대표적인라운드넥 #칼라프릴 #핑크라인 #와이드프릴

#아이스블루 #뷔스티에 #레이스 #옐로넥타이

#튜브톱 #특대리본 #분리형칼라 #스트라이프

#비브칼라 #3단리본 #화이트프릴 #스카이블루체크

소매

아이돌 의상은 소맷 장식이 화려한 것이 특징이다. 팔을 크게 움직여 춤을 출 때 얼굴 주위에서 흔들리며 아우라를 연출해 주기 때문이다. 모양과 소재를 고려하여 만들어 보자.

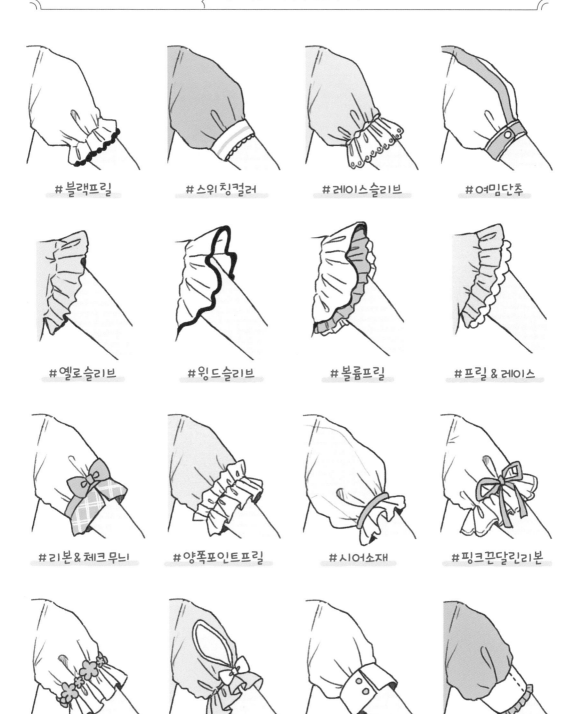

#블랙프릴

#스위칭컬러

#레이스슬리브

#여밈단추

#옐로슬리브

#윙드슬리브

#볼륨프릴

#프릴 & 레이스

#리본 & 체크 무늬

#양쪽포인트프릴

#시어소재

#핑크끈달린리본

#플라워

#트임슬리브

#더블커프스

#스티치

스커트

스커트는 아이돌의 생명이라고 해도 과언이 아니다. 콘셉트에 맞는 기장을 정하고, 다리와 허리가 어떻게 보일지 고민하며 그려보자. 단을 넣으면 생동감 넘치는 화사한 인상이 된다.

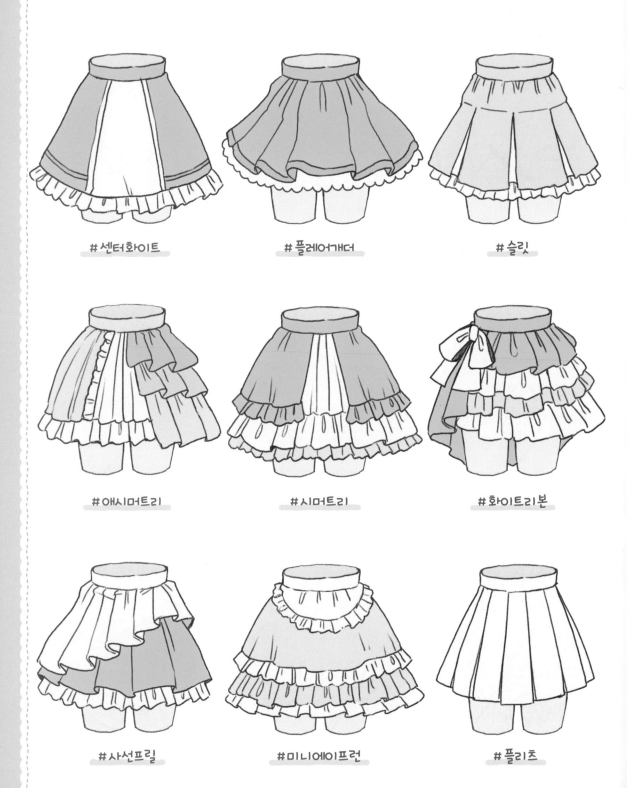

#센터화이트

#플레어개더

#슬릿

#애시머트리

#시머트리

#화이트리본

#사선프릴

#미니에이프런

#플리츠

파니에

볼륨감을 더하거나 아름다운 실루엣을 연출하기 위해 스커트 안에 입는 것이 파니에다. 아이돌은 많이 움직이기 때문에 스커트가 흔들릴 때 보이는 파니에의 디자인도 중요하다.

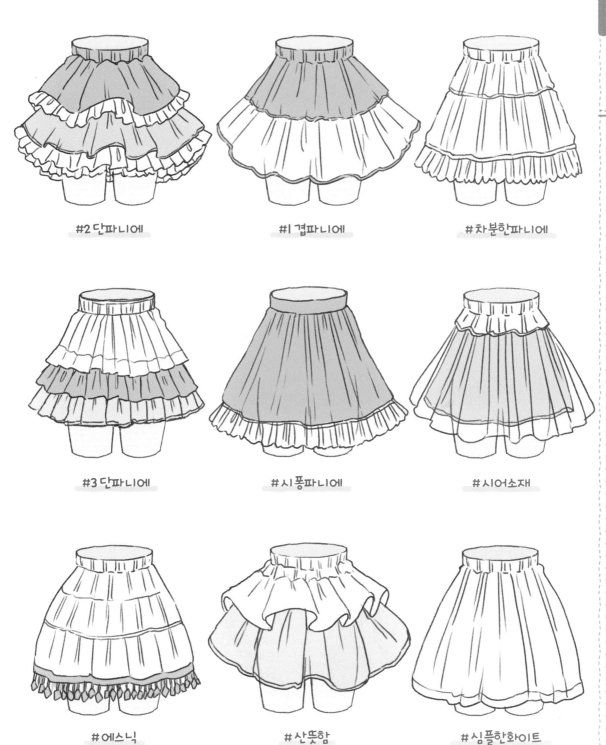

#2 단파니에

#1 겹파니에

#차분한파니에

#3 단파니에

#시퐁파니에

#시어소재

#에스닉

#산뜻함

#심플한화이트

109

구두

아이돌은 무대 위에 서 있을 때가 많으므로 팬들은 아이돌을 올려다보게 된다. 굽이 높은 구두를 신으면 자연스럽게 좋은 포즈를 취하게 되며, 스타일 업 효과도 있다.

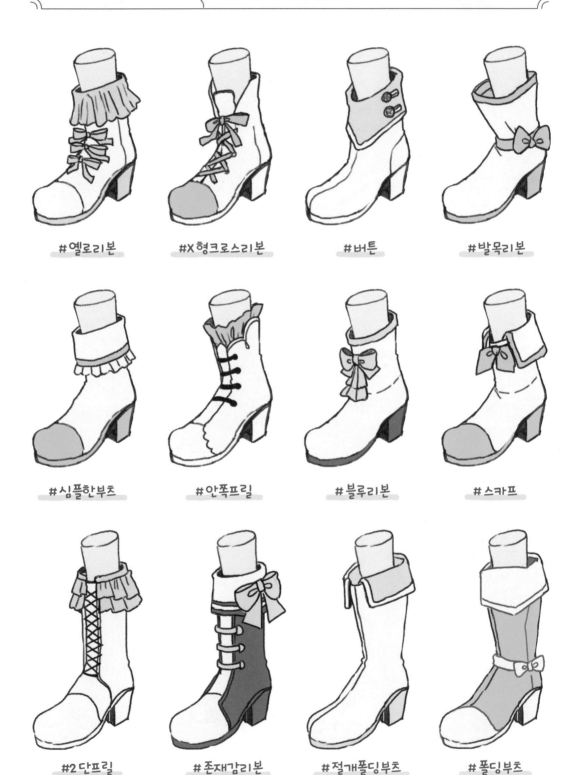

#옐로리본 #X형크로스리본 #버튼 #발목리본

#심플한부츠 #안쪽프릴 #블루리본 #스카프

#2단프릴 #존재감리본 #절개폴딩부츠 #폴딩부츠

치파오

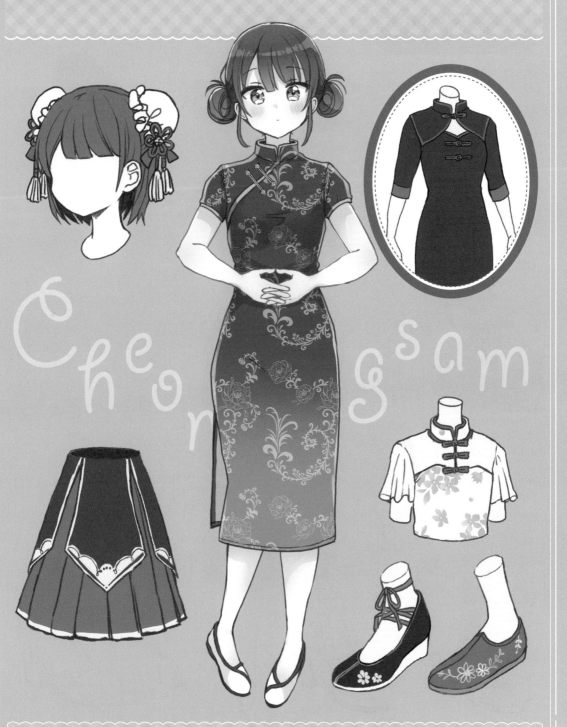

Cheongsam

치파오

#만두머리
#민족의상
#차이나스타일

About & History

치파오는 옷깃이 둥글고 스커트 부분에 슬릿*이 있어 보디라인이 예뻐 보이게 해준다. 중국 신화에 등장하는 봉황과 용, 꽃, 나비 등을 화려하고 우아한 무늬로 사용하는 것이 특징이다. 일본에서는 길상무늬가 행운과 복을 가져다주는 것으로 믿어 중국 의상을 특별한 날 나들이 옷으로 선택하기도 한다. 최근에 들어서는 코스프레 의상으로 인기를 얻고 있다.

※ 트임

차이나 스타일에 잘 맞는 양 갈래 만두머리. 얼굴 라인의 머리카락이나 귀밑머리를 내려주면 루즈한 느낌과 귀여움이 묻어남

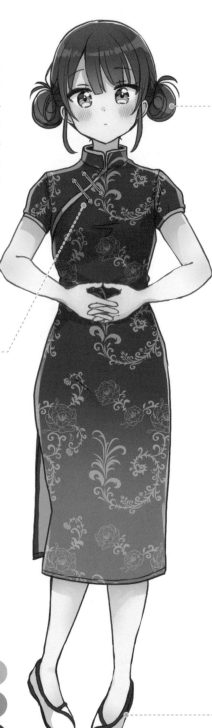

치파오의 옷깃은 스탠드칼라로 되어 있음. 겨드랑이 쪽부터 단추를 잠그는데, 보통 두 개 정도로 고정시키며 심플한 차이나 매듭 버튼으로 장식

원단과 무늬, 컬러의 조합으로 스타일 분위기가 확 달라지는구나!

가볍고 움직이기 편한 쿵후 슈즈. 치파오와 매칭한 파이핑 라인이 눈길을 끌어 화려함이 더해지면서도 서로 어우러짐

Side

만두머리는 시계 방향으로 묶여 있기 때문에 삐침 머리가 같은 방향으로 튀어나옴. 머리카락이 뭉쳐있다가 자연스레 느슨해진 모습은 차이나 스타일과도 잘 조화됨

Back

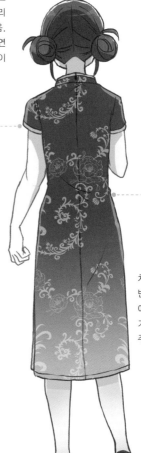

치파오의 소매는 기본적으로 딱 붙는 짧은 기장. 사선으로 커트된 짧은 형태라면 팔뚝이 가늘어 보임

치파오에는 주로 반들반들한 소재가 쓰임. 뒤에서 본다면 몸을 돌리거나 비틀었을 때 살짝 주름질 정도임

쿵후 슈즈는 굽이 없으므로 옆에서 보면 발 모양 그대로 보이게 됨. 복사뼈가 예쁘게 드러나는 것이 특징

Point 치파오 아이템 소개

🔵 머리 장식

치파오×만두머리는 최고의 조합이다. 머리카락을 감싸주는 커버는 옷의 원단이나 모양에 맞게 통일감이 생기도록 하자.

🔵 차이나 매듭 버튼

차이나 매듭 버튼은 안쪽에 와이어를 넣고 면으로 감싸 만들기 때문에 복잡한 모양도 얼마든지 가능하다.

🔵 구두

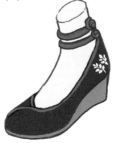

심플한 쿵후 슈즈 역시 장식과 스트랩 개수, 조합 방법에 따라 다른 무드를 낼 수 있다.

기본 타입✕
대표적인 스타일

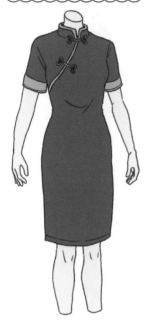

#무늬없음 #옐로

기본 타입✕
깨끗한 느낌

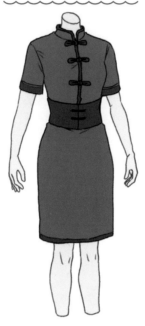

#앞단추 #코르셋

기본 타입✕
고급스러움

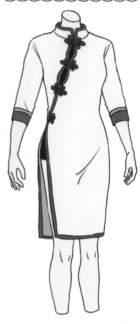

#화이트 #안감

기본 타입✕
우아함

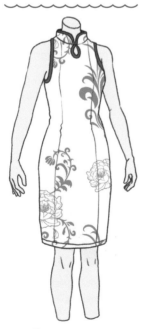

#꽃무늬 #민소매

기본 타입✕
심플함

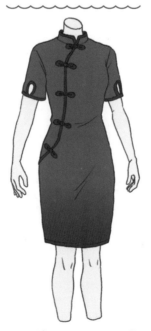

#트임슬리브 #타이트함

기본 타입✕
모드

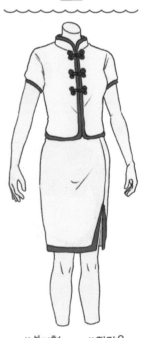

#분리형 #딱맞음

기본적인 치파오는 대부분 I 라인으로 디자인된다. 몸의 곡선에 붙는 형태라도 길이감을 다르게 하거나 주름 잡히는 모양을 바꾼다면 전체적으로 느낌이 확 달라진다. 라인만 신경 쓰기보다 실루엣을 함께 고민하는 것이 좋다.

기본 타입✕
외출용

기본 타입✕
다크함

기본 타입✕
캐주얼

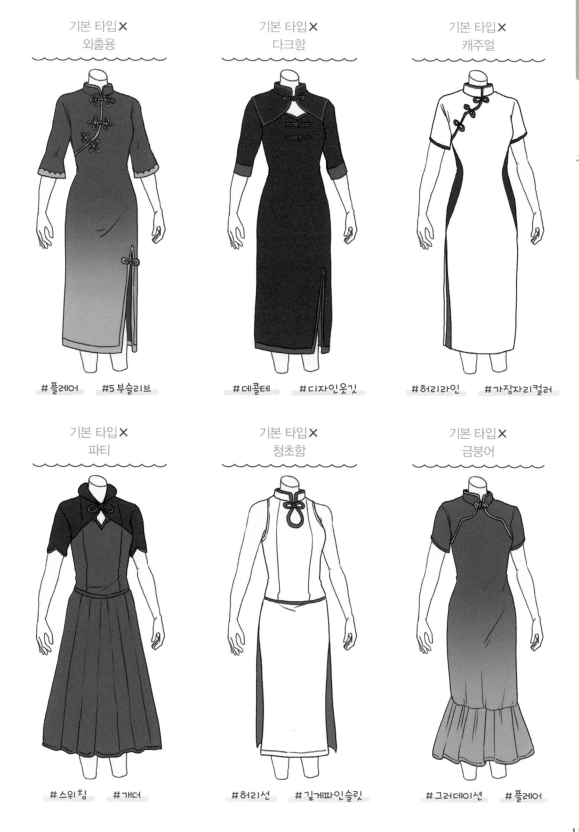

#플레어　#5 부슬리브

#데콜테　#디자인옷깃

#허리라인　#가장자리컬러

기본 타입✕
파티

기본 타입✕
청초함

기본 타입✕
금붕어

#스위칭　#개더

#허리선　#길게파인슬릿

#그러데이션　#플레어

Arrange 귀여운타입

기 본 타 입

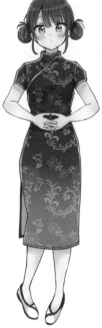

장식
변형

화사하고 귀여운 치파오

#프릴 #전면슬릿

엘로 파이핑 라인에 따라 블랙 레이스
를 매치하여 베이직했던 옷깃에 포인
트를 넣어주었다. 스커트 안에는 플레
어 스타일의 프릴 파니에를 착용시켜
소녀스러움을 연출했다.

Zoom

만두머리를 감싸는 커버를 빨
간 끈으로 묶어 리본을 흘러내
리게 하면 흔들리는 머리카락
과 함께 발랄한 인상을 줌

둥근 모양의 블랙 레이스.
블랙은 심플하지만 존재
감 있게 눈에 띔

과감하게 파인 트임도 안에 파
니에를 입고 있기 때문에 노출
이 과하지 않음. 파니에에 단이
있어 볼륨감이 살아남

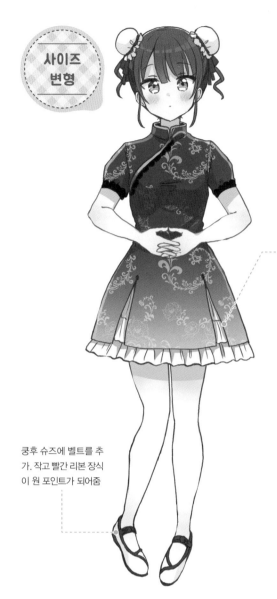

사이즈
변형

쿵후 슈즈에 벨트를 추
가. 작고 빨간 리본 장식
이 원 포인트가 되어줌

짧은 기장 하이틴 치파오

#옆으로퍼지는스커트　　#미니A라인

허벅지가 늘씬하게 보이도록 짧은 기장을 택했다. I 라인이 아니
라 플레어스커트와 같은 A 라인으로 실루엣을 완전히 바꿨다.
치파오 특유의 둥근 옷깃과 트임이 있어 고급스러운 차이나 스
타일이 유지된다.

허벅지가 간당간당하게
보이는 짧은 기장. 옆으로
퍼지는 스커트기 때문에
허리가 가늘어 보임

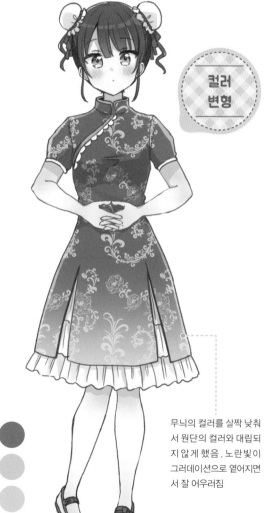

컬러
변형

무늬의 컬러를 살짝 낮춰
서 원단의 컬러와 대립되
지 않게 했음. 노란빛이
그러데이션으로 옅어지면
서 잘 어우러짐

나들이용 핑크 치파오

#와인핑크　　#화이트프릴

개성 있는 와인 핑크 치파오다. 노란 기운이 도는 쨍
한 레드가 아니라 푸른 계열의 핑크이기 때문에 피부
가 밝아 보인다. 옷깃 가장자리에 화이트 프릴과 라인
을 장식하여 품위를 더했다.

117

서로 다른 소재✕ 귀여움

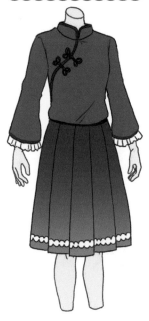

#긴소매 #레이스라인

산뜻함✕ 귀여움

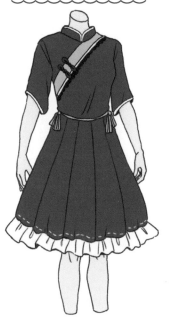

#큰개더 #태슬

화사함✕ 귀여움

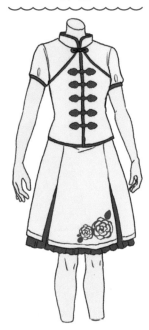

#차이나매듭버튼 #장미꽃무늬

짧은 기장✕ 귀여움

#재킷 #미니스커트

섹시함✕ 귀여움

#옐로 #앞트임

고급스러움✕ 귀여움

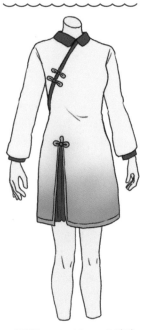

#역그러데이션 #안감

귀여운 타입의 치파오 면에서는 실루엣에 변화를 주어 디자인이 풍부해질 수 있도록 고안했다. I 라인의 형태를 벗어나 분리형 혹은 A 라인으로의 변주, 혹은 다른 테마와 조합하는 등 다양하게 시도했다.

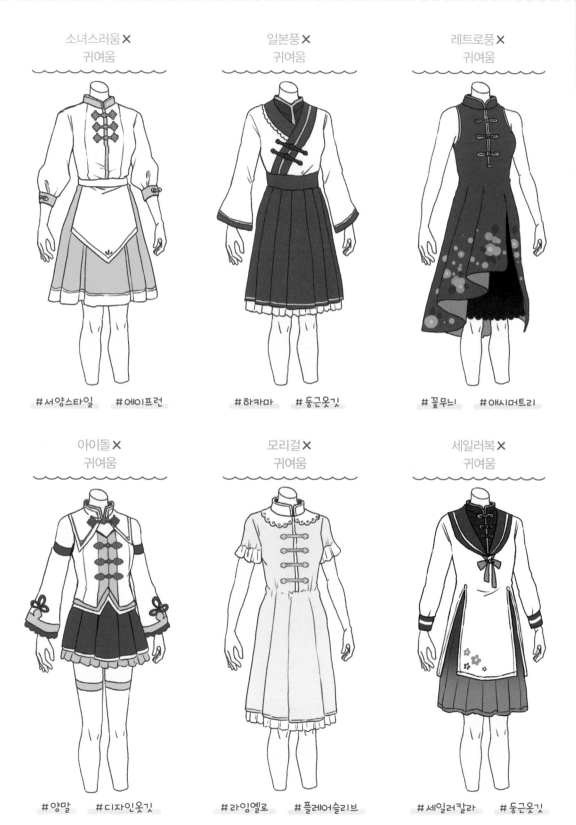

소녀스러움✕
귀여움

#서양스타일　#에이프런

일본풍✕
귀여움

#하카마　#둥근옷깃

레트로풍✕
귀여움

#꽃무늬　#애시머트리

아이돌✕
귀여움

#양말　#디자인옷깃

모리걸✕
귀여움

#라임옐로　#플레어슬리브

세일러복✕
귀여움

#세일러칼라　#둥근옷깃

기 본 타 입

장식 변형

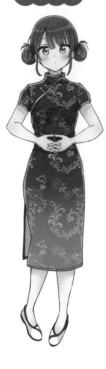

하얗던 구두를 브라운 구두로 바
꾸어 여성스러운 느낌을 한층 더
강조. 무늬에 사용한 컬러와 동일
한 옐로를 포인트로 삼음

차분한 쿨 뷰티

#앞트임 #사이드버튼

I 라인을 유지한 긴 기장으로 디자인
하여 원단의 범위를 넓혔다. 시원하고
어른스러운 인상을 보여주고, 가슴 부
분에 물방울 모양 트임을 만들어 여성
스러움을 더해줬다. 헤어도 올림머리
에서 내려 묶는 것으로 바꿔주었다.

사이드로 느슨하게 묶은 스타
일. 앞머리에 가려져 있던 이마
를 드러내면 표정이 잘 드러나
고 이목구비가 깔끔해짐

허리 한쪽에 차이나 매듭 버튼
을 달아 I 라인 디자인의 균형
을 잡음. 단추는 블랙으로 하여
원단과 무늬의 존재감을 해치
지 않음

대담한 섹시 치파오

#비파형옷깃 **#깊게파인슬릿**

양어깨 쪽 원단과 몸통 부분의 원단을 조합해 가슴 부분을 묶은 것을 비파형 옷깃이라고 한다. 가슴 부분을 과감하게 드러내어 시원하고 관능적인 분위기를 자아냈다. 원단의 조합으로 신축성을 줄 수 있다.

마름모꼴로 트인 부분이 쿨한 인상을 줌. 동시에 어깨는 덮여있어 노출이 과해 보이지 않음

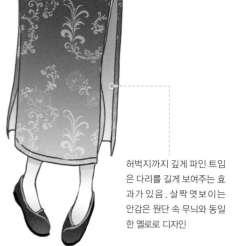

허벅지까지 깊게 파인 트임은 다리를 길게 보여주는 효과가 있음. 살짝 엿보이는 안감은 원단 속 무늬와 동일한 옐로로 디자인

컬러 변형

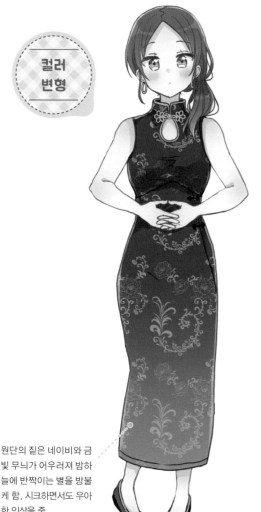

원단의 짙은 네이비와 금빛 무늬가 어우러져 밤하늘에 반짝이는 별을 방불케 함. 시크하면서도 우아한 인상을 줌

고급스럽고 정숙한 스타일

#짙은네이비 **#청초함**

맑은 밤하늘처럼 깊은 다크 블루 치파오다. 파티에 갈 때 입을 외출용으로 적절하다. 차이나 매듭 버튼을 블랙으로 하는 등 최소한의 장식으로 짙은 다크 블루가 더욱 돋보이도록 했다.

고딕한 느낌✕
쿨함

#더블슬릿 #벌룬슬리브

어른스러움✕
쿨함

#스트레이트스커트 #짙은그린

청초함✕
쿨함

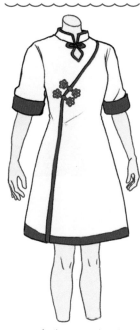

#순백 #앞트임

우아함✕
쿨함

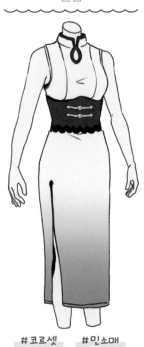

#코르셋 #민소매

소녀스러움✕
쿨함

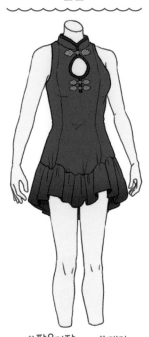

#짧은기장 #개더

섹시✕
쿨함

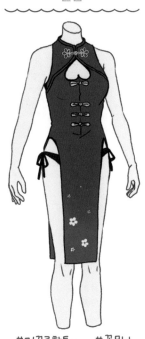

#거꾸로하트 #꽃무늬

어두운 컬러를 살려 쿨한 타입의 치파오를 디자인해 보자. 성숙한 분위기를 연출하기 위해서는 차이나 매듭 버튼의 개수와 그 위치를 궁리해 보면 된다. 또 대담한 노출이 잘 어울리는 것이 쿨한 타입 스타일의 특징이다.

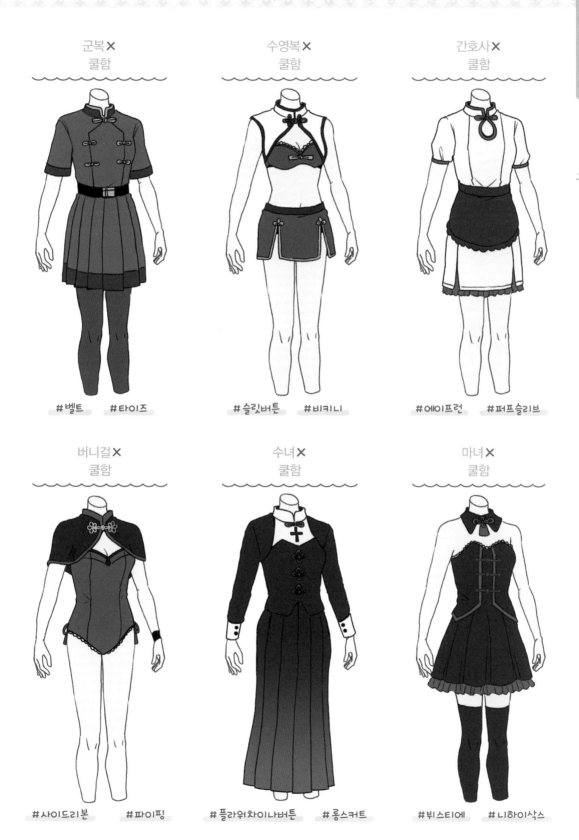

군복✕
쿨함

#벨트 #타이즈

수영복✕
쿨함

#슬릿버튼 #비키니

간호사✕
쿨함

#에이프런 #퍼프슬리브

버니걸✕
쿨함

#사이드리본 #파이핑

수녀✕
쿨함

#플라워차이나버튼 #롱스커트

마녀✕
쿨함

#뷔스티에 #니하이삭스

Arrange

기본타입

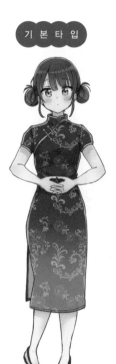

장식
변형

화사한 메르헨 차이나

#도넛헤어 #웨스트리본

차이나 스타일 의상 중에서도 A 라인 분리형 디자인이다. 허리 선을 높여 빅 리본으로 장식하면 시선이 한층 올라간다. 2단으로 된 개더스커트가 러프한 느낌을 더해준다.

만두머리 자체로도 귀엽지만 푹신한 베레모를 썼을 때 메르헨 느낌이 물씬 풍김. 만두머리에 장난기를 더해 도넛 헤어로 스타일링함

신축성 있는 소재를 사용하여 몸에 딱 맞게 핏한 상의. 같은 소재의 미니 레이스를 덧대어 자연스러운 민소매 스타일을 연출

반원 모양으로 디자인된 차이나 스커트. 아랫단에 2단 스커트로 볼륨을 더해주어 상냥하고 부드러운 느낌을 가미함

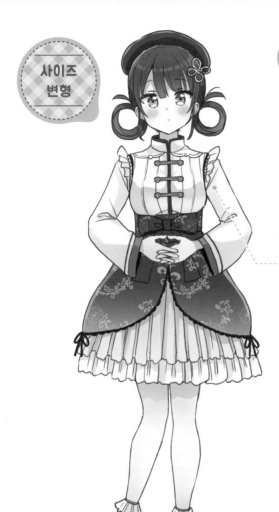

사이즈 변형

부드러운 차이나 요정

#긴소매 #개더

긴 소매로 노출도를 낮추고 차분한 느낌의 프릴을 장식하여 단조롭지 않도록 했다. 옷깃과 어깨로 연결되는 소매 봉제선 사이에 날개 모양의 디자인을 입혔다. 전체적으로 자연스러운 분위기가 풍긴다.

Zoom

전통적인 스타일의 긴팔 소매지만 프릴이 있어 어깨와 팔 차이가 분명해짐

발등이 드러나지 않는 슬립온 타입의 쿵후 슈즈. 양말에 프릴이 달려 있어 걸을 때마다 살랑살랑 흔들림

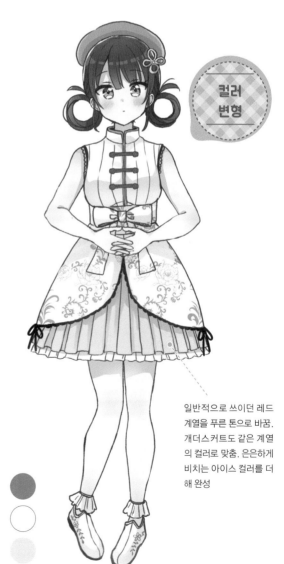

컬러 변형

산뜻한 민트 차이나

#바닐라 #민트컬러

귀여운 빨강을 벗어나 산뜻한 민트 그린으로 변신시켰다. 투명감 있는 하얀 원단과 연한 아이스 컬러의 개더스커트가 잘 어우러져 시원한 느낌을 자아낸다.

일반적으로 쓰이던 레드 계열을 푸른 톤으로 바꿈. 개더스커트도 같은 계열의 컬러로 맞춤. 은은하게 비치는 아이스 컬러를 더해 완성

산뜻함✕
메르헨

#플레어슬리브 #3단프릴

대표적인 스타일✕
메르헨

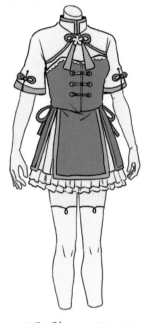

#고구마컬러 #파니에

청초함✕
메르헨

#가슴리본 #역그러데이션

시크함✕
메르헨

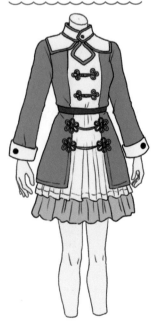

#어두운블루 #2가지버튼

소녀스러움✕
메르헨

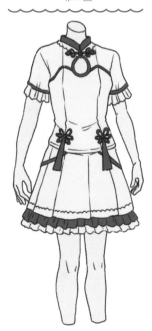

#개더슬리브 #화이트차이나

캐주얼✕
메르헨

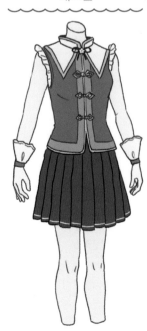

#장갑 #장식옷깃

치파오의 특징으로 옷깃과 차이나 매듭 버튼을 꼽을 수 있다. 그중 한 가지 요소만으로도 중국풍의 메르헨 디자인이 가능하다. 동화 속에 나올 듯한 메르헨 치파오를 만들어 보자.

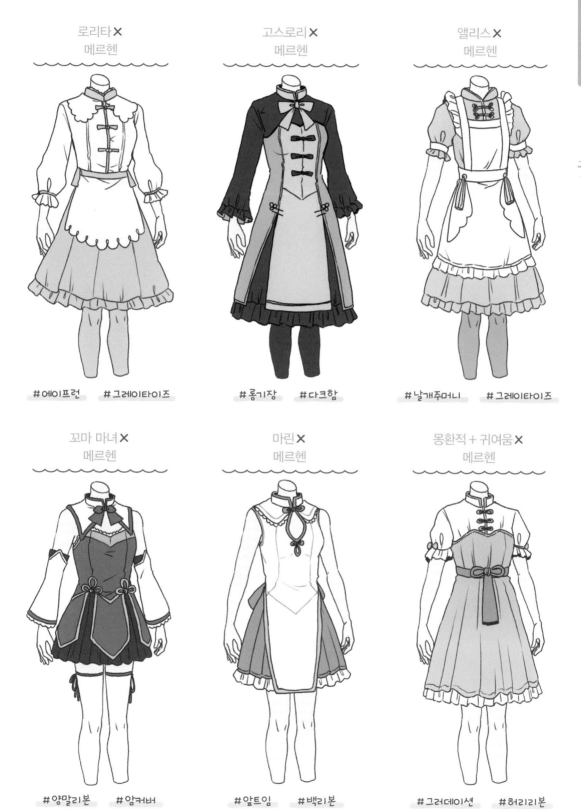

로리타 ✕
메르헨

#에이프런 #그레이타이즈

고스로리 ✕
메르헨

#롱기장 #다크함

앨리스 ✕
메르헨

#날개주머니 #그레이타이즈

꼬마 마녀 ✕
메르헨

#양말리본 #암커버

마린 ✕
메르헨

#앞트임 #백리본

몽환적 + 귀여움 ✕
메르헨

#그러데이션 #허리리본

옷깃 주변

치파오의 기본은 둥근 옷깃이다. 목 라인을 예쁘게 드러내주지만 단조로운 디자인이 되기 쉬운데, 차이나 매듭 버튼이 들어갈 부분과 파이핑 라인의 유무, 컬러 등을 고려하여 변화를 줘보자.

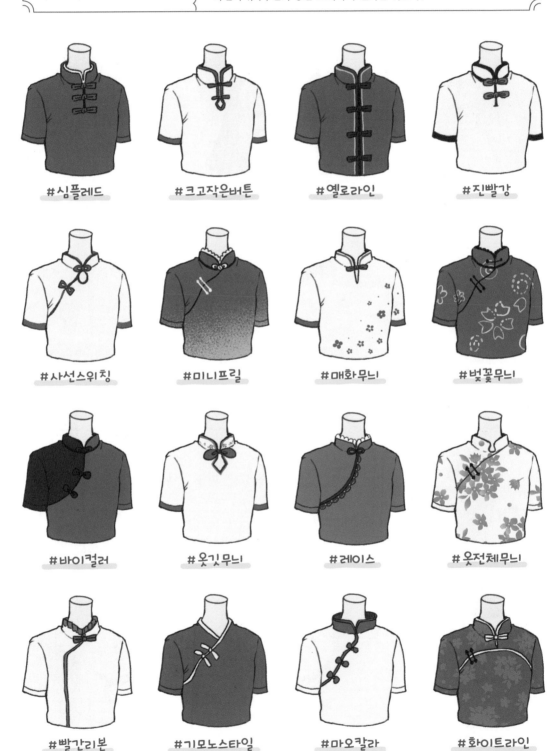

#심플레드

#크고작은버튼

#옐로라인

#진빨강

#사선스위칭

#미니프릴

#매화무늬

#벚꽃무늬

#바이컬러

#옷깃무늬

#레이스

#옷전체무늬

#빨간리본

#기모노스타일

#마오칼라

#화이트라인

머리 장식

만두머리 커버는 원단이나 프릴의 볼륨, 장식을 어느 정도 하느냐에 따라 이미지가 달라진다. 그 밖에 삔 등 한쪽 머리에 다는 장식도 상상력을 발휘해 디자인해 보자.

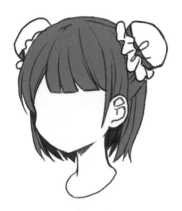
#화이트

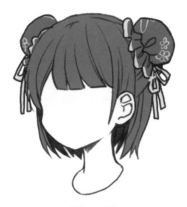
#옐로리본

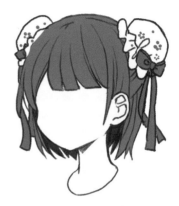
#긴꼬리리본

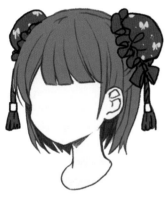
#올블랙

#프린지

#리본없음

#골드

#구미히모

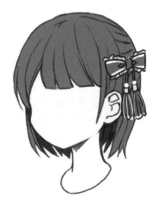
#태슬리본

소매

치파오에는 민소매나 짧은 소매가 잘 어울린다. 소매를 사선으로 커트 하거나 어깨를 드러내는 등 다양한 스타일이 있다. 커트한 모양에 따라 디자인의 폭이 넓어진다는 점을 기억하자.

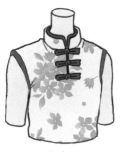

#캡슬립

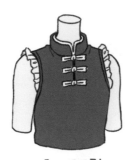

#화이트프릴

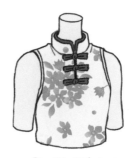

#화이트가장자리

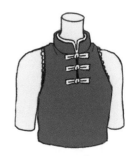

#아메리칸슬리브

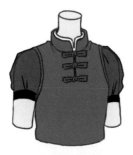

#시어소재

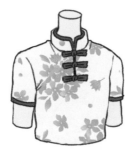

#심플한반소매

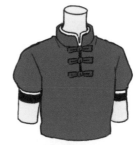

#퍼프슬리브

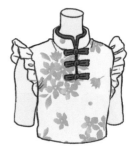

#프렌치프릴

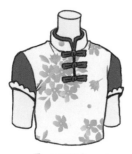

#폴딩프릴슬리브

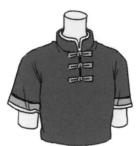

#옐로라인

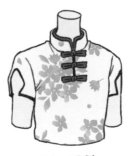

#소매트임

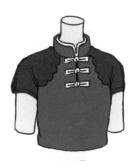

#시스루

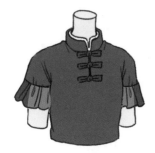

#시스루프릴

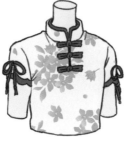

#리본

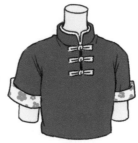

#무늬폴딩슬리브

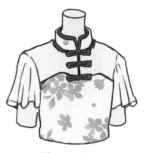

#플레어슬리브

차이나 매듭 버튼

다양한 모양으로 끈을 짜 만드는 차이나 매듭 버튼은 쉽게 망가지지 않아 고급스러운 인상을 심어준다. 옷깃이나 소매, 트임 부분, 또는 머리 장식에 쓸 수 있어 다양하게 연출할 수 있다.

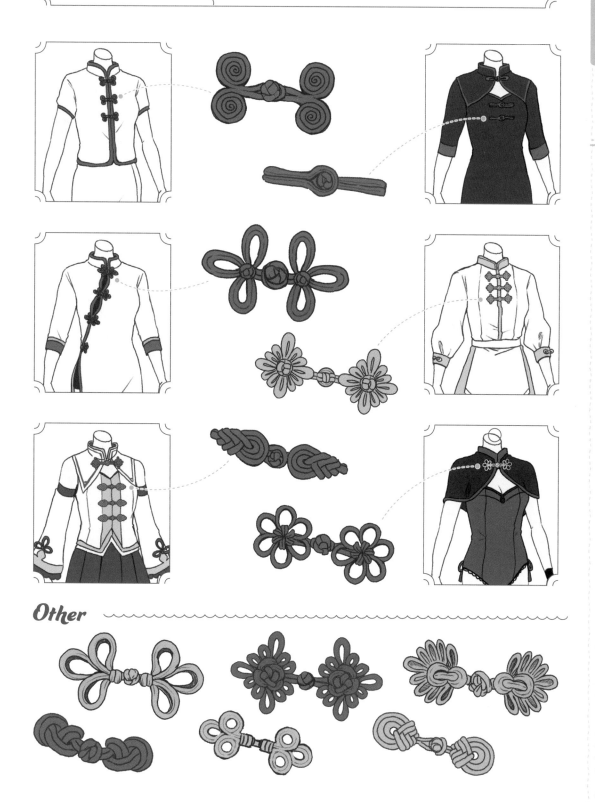

Other

구두

쿵후 슈즈는 보통 밑창이 납작하지만, 여기서는 굽이 있는 구두로 만들었다. 안정감이 뛰어난 웨지힐이나, 낮은 굽, 다양한 종류의 스트랩을 써서 변화를 줘보자.

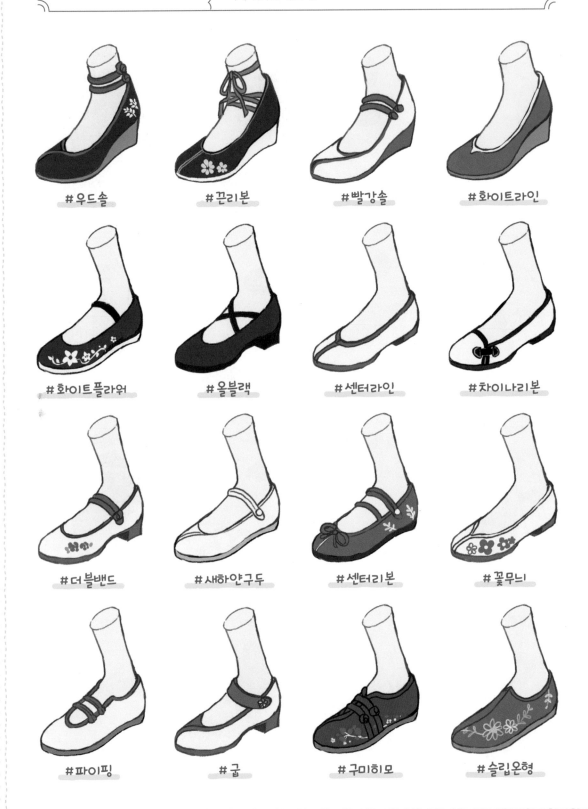

#우드솔

#끈리본

#빨강솔

#화이트라인

#화이트플라워

#올블랙

#센터라인

#차이나리본

#더블밴드

#새하얀구두

#센터리본

#꽃무늬

#파이핑

#굽

#구미히모

#슬립온형

스커트

치파오는 원피스형이 대부분이다. 하지만 새로운 디자인으로 치맛단을 만들거나 트임을 활용하는 등 다양하게 시도한다면 실루엣의 형태를 자유자재로 바꿀 수 있다.

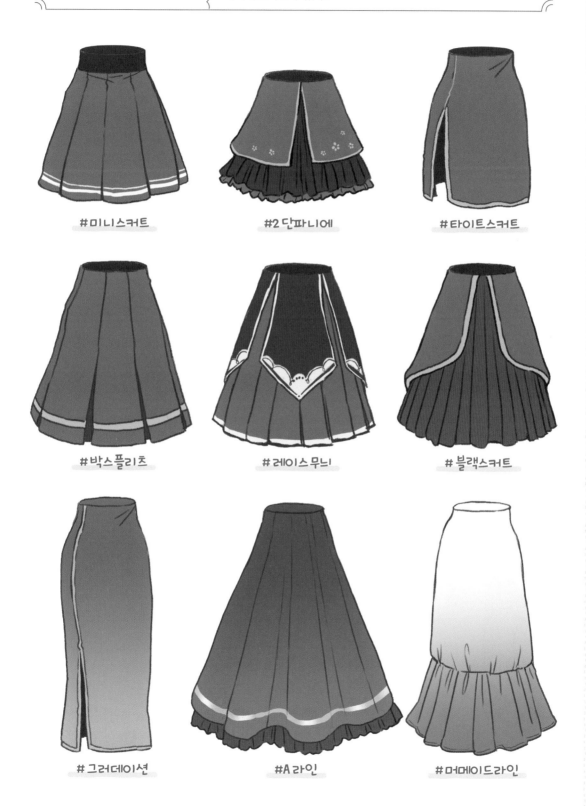

#미니스커트

#2단파니에

#타이트스커트

#박스플리츠

#레이스무늬

#블랙스커트

#그러데이션

#A라인

#머메이드라인

Catalogue 수영복

캐주얼✕
세일러

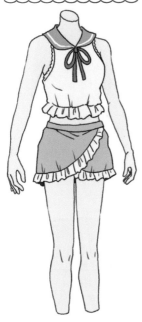

#프릴 #하이웨이스트

언니✕
보더

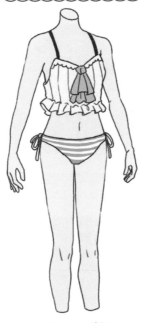

#사이드끈 #볼륨넥타이

귀여움✕
체크 무늬

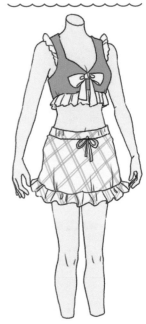

#화이트리본 #체크무늬

내추럴✕
프릴

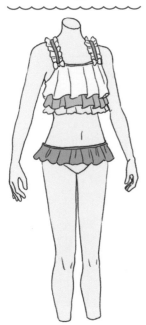

#대담한프릴 #미니리본

우아함✕
리본

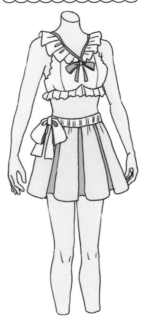

#V넥 #플리츠

고급스러움✕
그라데이션

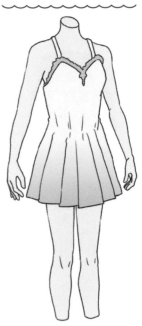

#원피스 #복슬복슬

여름에 딱 어울리는 수영복 스타일. 비키니를 비롯해 원피스, 스커트, 팬츠 등 다양한 스타일이 있다. 몸의 노출 정도를 조절하여 폭넓은 디자인을 할 수 있다. 카디건을 사용하거나 팔뚝을 가리면 차분한 인상을 줄 수 있다.

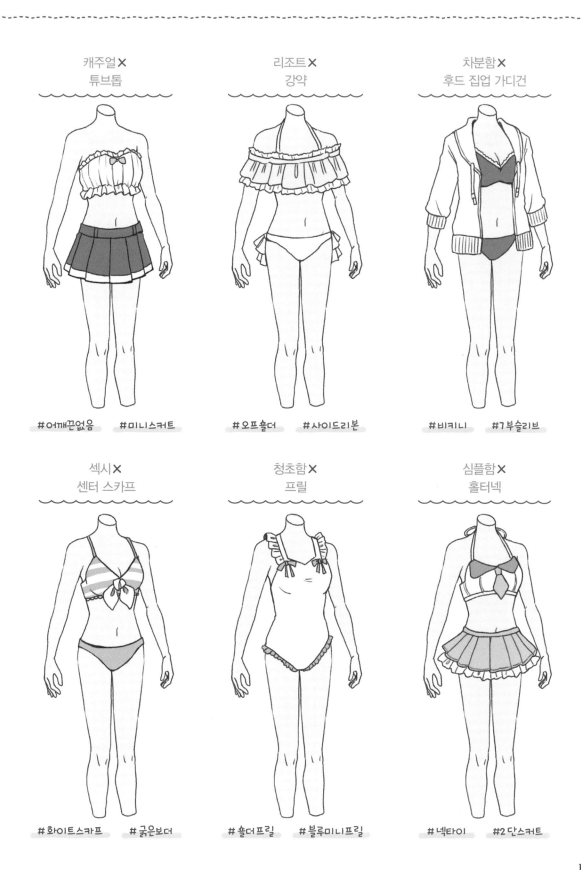

캐주얼✕
튜브톱

#어깨끈없음 #미니스커트

리조트✕
강약

#오프숄더 #사이드리본

차분함✕
후드 집업 가디건

#비키니 #7부슬리브

섹시✕
센터 스카프

#화이트스카프 #굵은보더

청초함✕
프릴

#숄더프릴 #블루미니프릴

심플함✕
홀터넥

#넥타이 #2단스커트

Catalogue 마녀

심플함✕
투명감

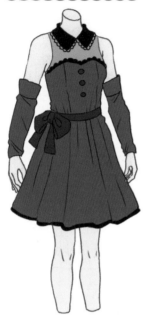

#시어 #암커버

고급스러움✕
중후함

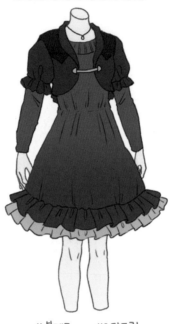

#볼레로 #2단프릴

할로윈✕
코르셋

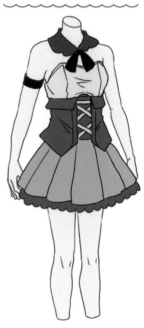

#장식옷깃 #엠버컬러

시크함✕
원피스

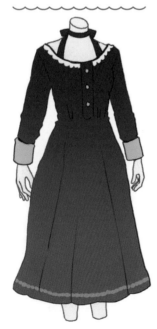

#리본초커 #레이스

고스로리✕
리본

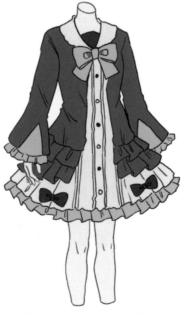

#플레어소매 #디자인원피스

고결한 인상✕
케이프

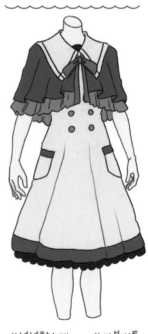

#널널한소매 #더블버튼

핼러윈 시즌은 물론이고 캐릭터의 개성을 살리기에도 좋은 마녀 스타일. 주로 어두운색을 사용하는 콘셉트지만 모티브가 되는 색감을 사용하면 다른 분위기를 낼 수 있다. 또한 노출 정도를 조절하여 다양하게 시도해 보자.

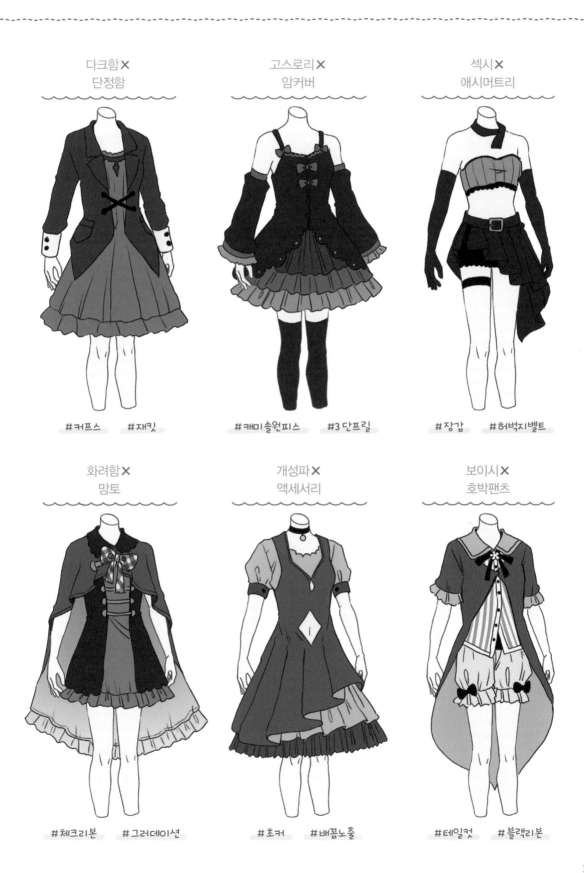

다크함✕
단정함

#커프스 #재킷

고스로리✕
암커버

#캐미솔원피스 #3단프릴

섹시✕
애시머트리

#장갑 #허벅지벨트

화려함✕
망토

#체크리본 #그러데이션

개성파✕
액세서리

#초커 #배꼽노출

보이시✕
호박팬츠

#테일컷 #블랙리본

Catalogue 산타클로스

섹시✖
어깨끈 없음

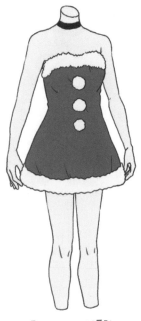

#초커　#심플함

요정✖
흰색 타이즈

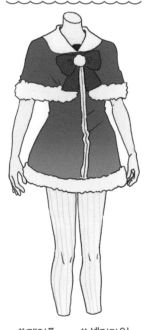

#케이프　#센터라인

심플함✖
분리형

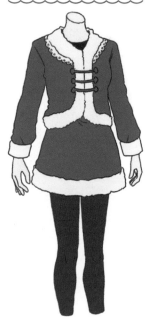

#레이스　#사다리꼴스커트

파티✖
더블 리본

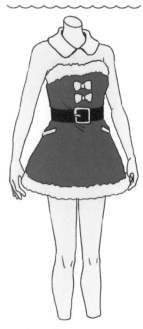

#분리형옷깃　#벨트

캐주얼✖
후드티 스타일

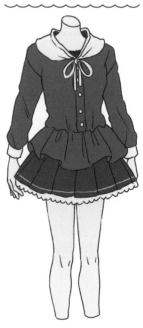

#개더　#끈달린리본

대표적인 스타일✖
무릎 길이 원피스

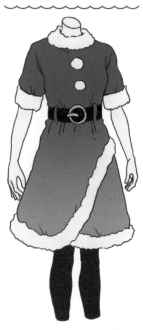

#버클　#사선라인

크리스마스 시즌을 대표하는 산타클로스 의상이다. 레드 컬러 옷에 복슬복슬한 털을 장식하는 것이 일반적이라 자칫 뻔하고 단조로울 수 있지만, 원피스형이 아닌 분리형으로 만든다면 색다른 실루엣을 가질 수 있다.

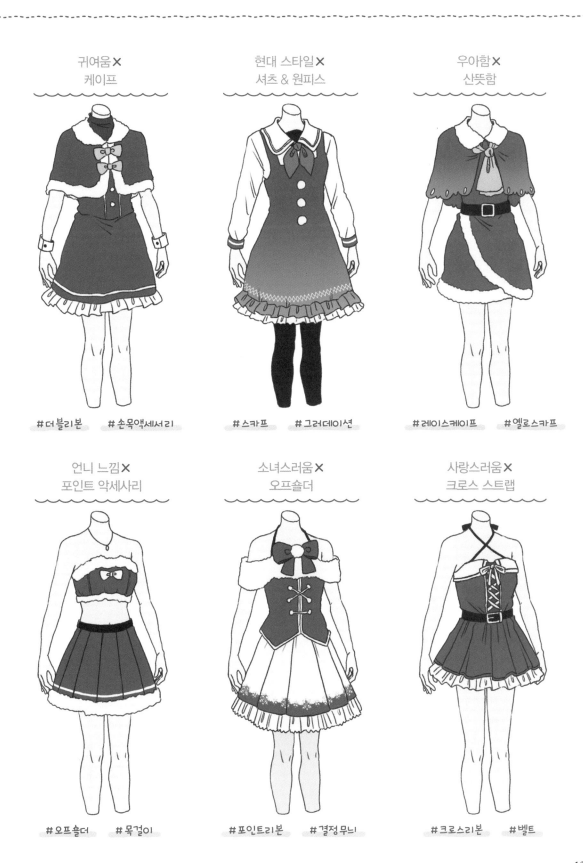

귀여움✕
케이프

#더블리본　#손목액세서리

현대 스타일✕
셔츠 & 원피스

#스카프　#그러데이션

우아함✕
산뜻함

#레이스케이프　#옐로스카프

언니 느낌✕
포인트 악세사리

#오프숄더　#목걸이

소녀스러움✕
오프숄더

#포인트리본　#결정무늬

사랑스러움✕
크로스 스트랩

#크로스리본　#벨트

사쿠라 오리코

메르헨 판타지 세계관을 주로 그리는 일러스트레이터 겸 만화가. 아동 도서나 캐릭터 디자인, 책 표지, 게임 일러스트 등의 분야에서 폭넓게 활동한다. 저서는 『사쿠라 오리코 화집 : Fluffy』, 『메르헨 판타지 같은 여자아이 캐릭터 디자인&작화 테크닉』, 『메르헨 귀여운 소녀 그리기: 동화 속 캐릭터 패션 디자인 카탈로그』, 『계절, 상황별 메르헨 소녀 그리기: 동화 속 캐릭터 코디 카탈로그』, 만화 『Swing!!』, 표지 시리즈・커미컬라이즈 『네 쌍둥이의 생활』 등 여러 도서를 출간했다.

Twitter @sakura_oriko 홈페이지 https://www.sakuraoriko.com/

「佐倉おりこ画集 Fluffy」(玄光社)
「メルヘンファンタジーな女の子のキャラデザ&作画テクニック」(玄光社)
「メルヘンでかわいい女の子の衣装デザインカタログ」(玄光社)
「メルヘンでかわいい女の子の衣装コーディネートカタログ」(玄光社)
「すいんぐ!!」(実業之日本社)
「四つ子ぐらし」(KADOKAWA)

Märchen de Kawaii Onnanoko no Costume Catalog

Copyright © 2022 Sakura oriko, Genkosha Co., Ltd.
Korean translation copyright © 2023 by Korean Studies Information Co., Ltd.
All rights reserved.

Originally published in Japan by Genkosha Co., Ltd., Tokyo.
This Korean language edition is published by arrangement with Genkosha Co., Ltd.

이 책의 한국어판 저작권은 Genkosha와 독점계약한 한국학술정보(주)에 있습니다.
저작권법에 의하여 한국 내에서 보호를 받는 저작물이므로 무단전재와 복제를 금합니다.

다양한 테마 속 코스튬 카탈로그
나만의 메르헨 캐릭터 그리기

초판 1쇄 발행 2023년 06월 30일
초판 2쇄 발행 2023년 11월 24일

지은이 사쿠라 오리코
옮긴이 일본콘텐츠전문번역팀
발행인 채종준

출판총괄 박능원
국제업무 채보라
책임번역 가와바타 유스케
책임편집 박민지
디자인 홍은표
마케팅 문선영・전예리
전자책 정담자리

브랜드 므큐
주소 경기도 파주시 회동길 230 (문발동)
투고문의 ksibook13@kstudy.com

발행처 한국학술정보(주)
출판신고 2003년 9월 25일 제406-2003-000012호
인쇄 북토리

ISBN 979-11-6983-337-0 13650

므큐는 한국학술정보(주)의 아트 큐레이션 출판 전문브랜드입니다.
무궁무진한 일러스트의 세계에서 가치 있는 정보를 수집하고 선별해 독자에게 소개한다는 뜻을 담고 있습니다.
'예술'이 가진 아름다운 가치를 전파해 나갈 수 있도록, 세상에 단 하나뿐인 책을 만들고자 합니다.

새롭게 선보이는

므큐 드로잉 컬렉션

일러스트 기초부터 나만의 캐릭터 제작까지!

Focus!

위험하고 치명적이면서, 히어로보다 매력적인 악당!
빌런 드로잉 스킬을 이 한 권에!

빌런 캐릭터 드로잉

가세이 유키미쓰 외 4인 지음 | 142쪽 | 18,000원

- 히어로보다 매력적인 빌런, 디자인 레퍼런스가 가득!
- 빌런의 서사 포인트만 콕 짚어서!
- 빌런을 그릴 때 참고할 수 있는 얼굴 윤곽, 눈매, 흉터, 입매, 소품 정보가 가득!
- 빌런 레퍼런스에 목이 말랐던 '그림러'의 갈증을 씻어 줄 단 한 권의 책

New!

다양한 모티프로 아이돌 그룹 일러스트 그리기

의인화 캐릭터 디자인 메이킹

.suke 외 3명 지음 | 148쪽 | 18,000원

- 주변에 있는 것에서 모티프를 얻어 캐릭터 만들기!
- '아이돌 그룹' 그리기에 최적화된 드로잉!
- 프로 일러스트레이터들의 일러스트 제작 과정을 엿볼 기회!
- 의인화를 통해 캐릭터를 디자인해 나만의 '그룹'을 만들어 보자!

수인 캐릭터 그리기

야마히쓰지 야마 외 13 인 지음

144 쪽 | 18,000 원

수인×이종족
캐릭터 디자인

스미요시 료 지음

148쪽 | 18,000원

프로가 되는 스킬업!
배경 일러스트 테크닉

사카이 다쓰야 외 1인 지음

146쪽 | 18,000원

돋보이는 캐릭터를 위한
여자아이 의상 디자인 북

모카롤 지음

148 쪽 | 18,000 원

메르헨 귀여운 소녀 그리기
〈패션 디자인 카탈로그〉

사쿠라 오리코 지음

146쪽 | 17,800원

계절, 상황별 메르헨 소녀 그리기
〈캐릭터 코디 카탈로그〉

사쿠라 오리코 지음

142 쪽 | 18,000 원

캐릭터를 결정짓는
〈눈동자 그리기〉

오히사시부리 외 16인 지음

148쪽 | 18,000원

살아있는 캐릭터를 완성하는
〈눈동자 그리기〉

오히사시부리 외 13인 지음

148쪽 | 18,000원

므큐 트위터
@mmmmmcue

QR 코드를 통해 므큐 트위터
계정에 접속해 보세요!